FANTASY EVERLAND

꿈꾸고
체험하고
그리다

황소자리

FANTASY EVERLAND

김찬 그림 | 양예은 글

프롤로그

여행은 꿈처럼 찾아왔습니다.

어쩌면 아직도 꿈을 꾸고 있는지 모르겠어요.

소녀의 이름은 이오(IO), 그리스 신화 속에서 제우스가 사랑한 여자의 이름이기도 하지요.

열 살 생일날 아침, 이오는 베개 위에 놓인 카드 하나를 발견했습니다.

바람개비를 닮은 Everland 문양이 새겨져 있었어요.

이른들의 오래된 동화와 아이들의 간절한 소망을 색색깔로 간직한 나라.

그곳에 사는 레니와 라라가 보낸 1박 2일 초대장이었어요.

눈을 비비며 초대장을 다시 보려던 바로 그 순간이었습니다.

밤새 이오를 포근히 감싸주던 이불의 새 한 마리가 그림 속에서 살아 움직이기 시작했어요.

깜짝 놀란 이오를 보며 윙크하듯 눈을 깜빡이던 새는 커다란 날개를 쫘악~, 펼쳤습니다.

이끌리듯 새 등에 올라타고 한참을 날아갔어요.

강과 시냇물을 지나고 산등성이를 몇 개쯤 넘자 저 아래 집과 사람들이 보였습니다.

아휴, 떨려…….

그렇게 이오의 특별한 모험은 시작되었습니다.

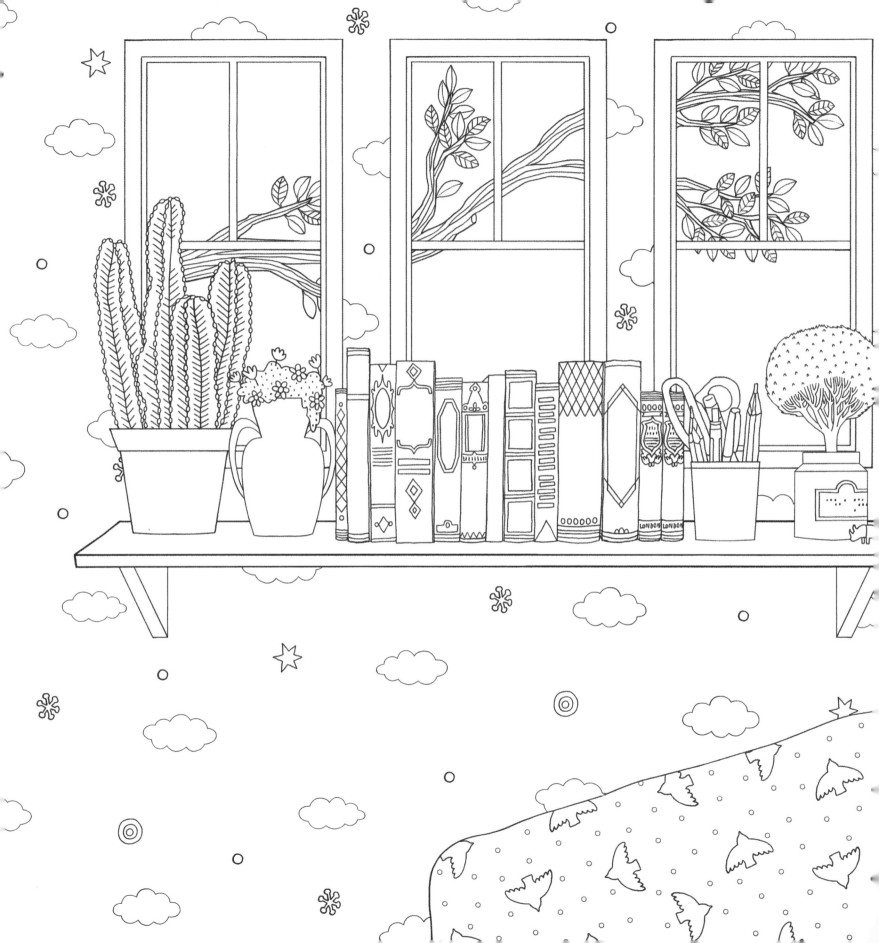

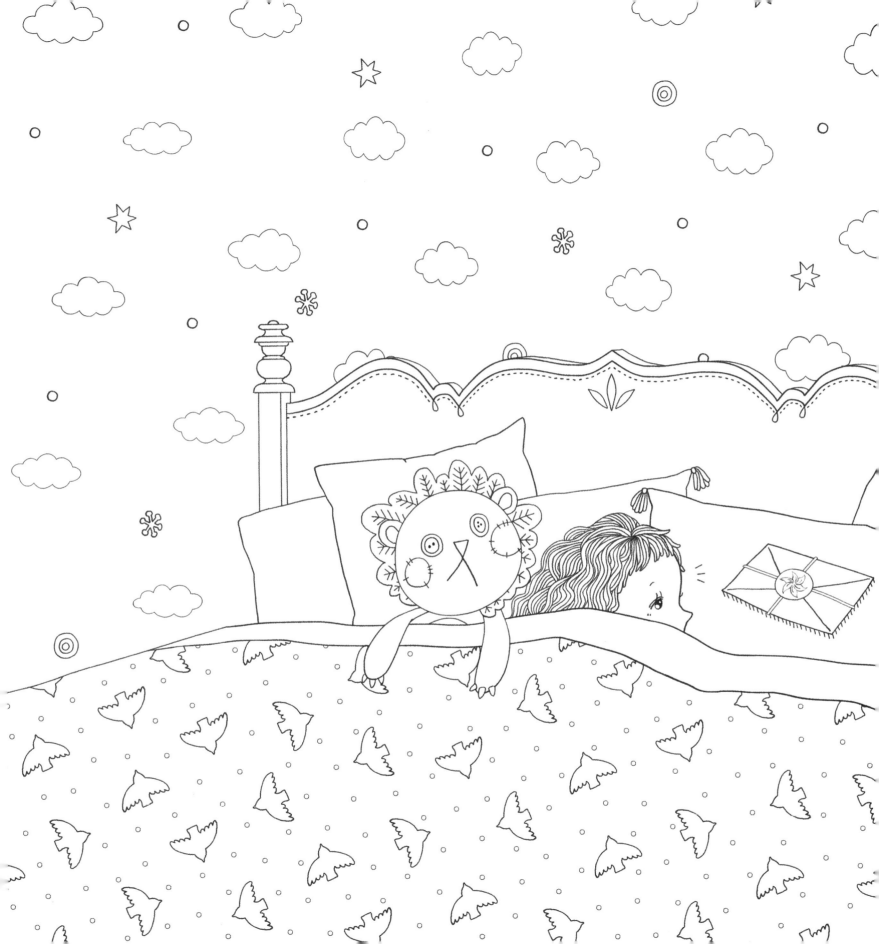

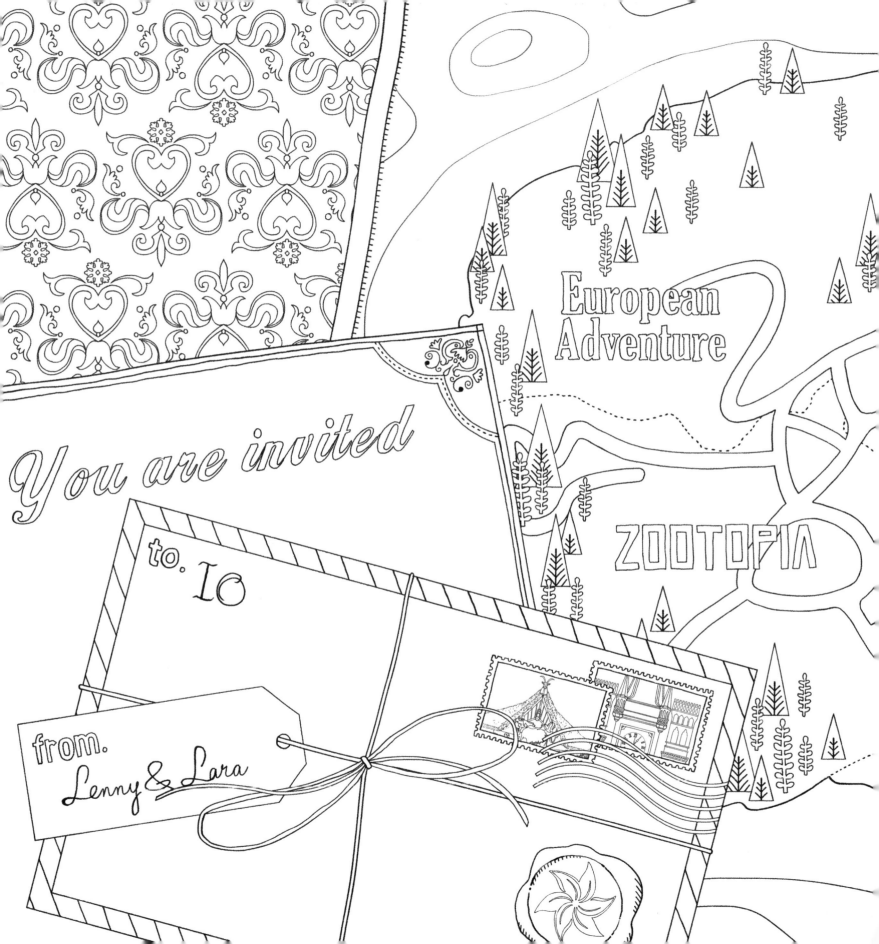

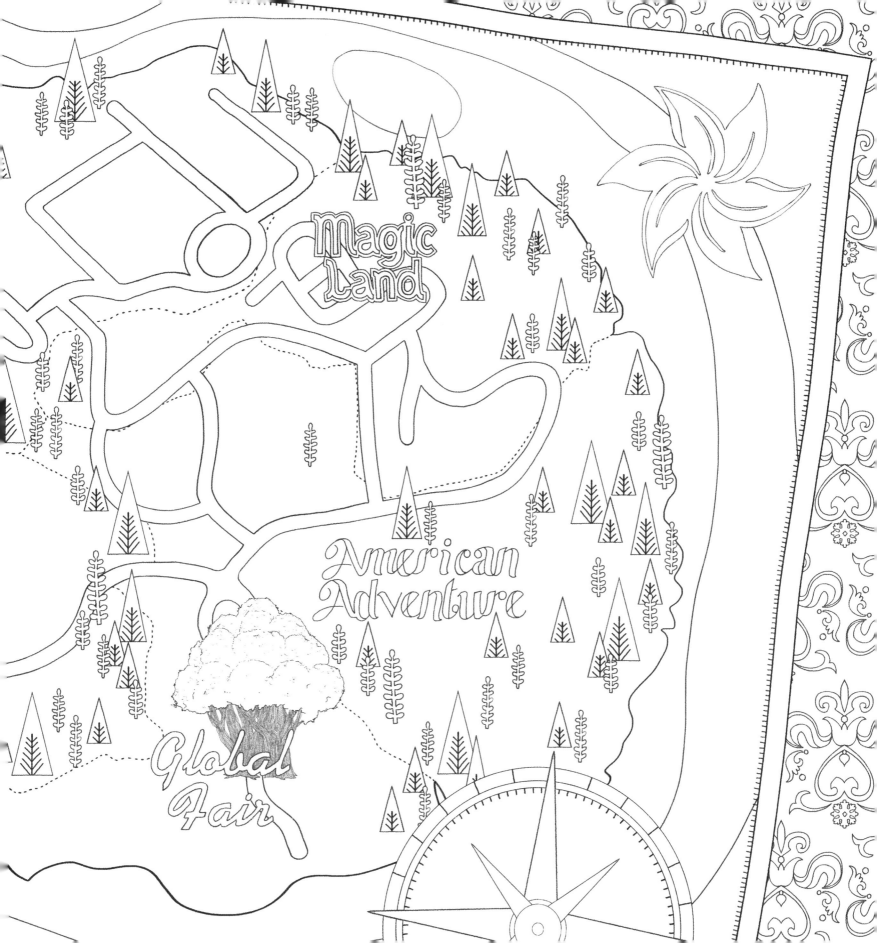

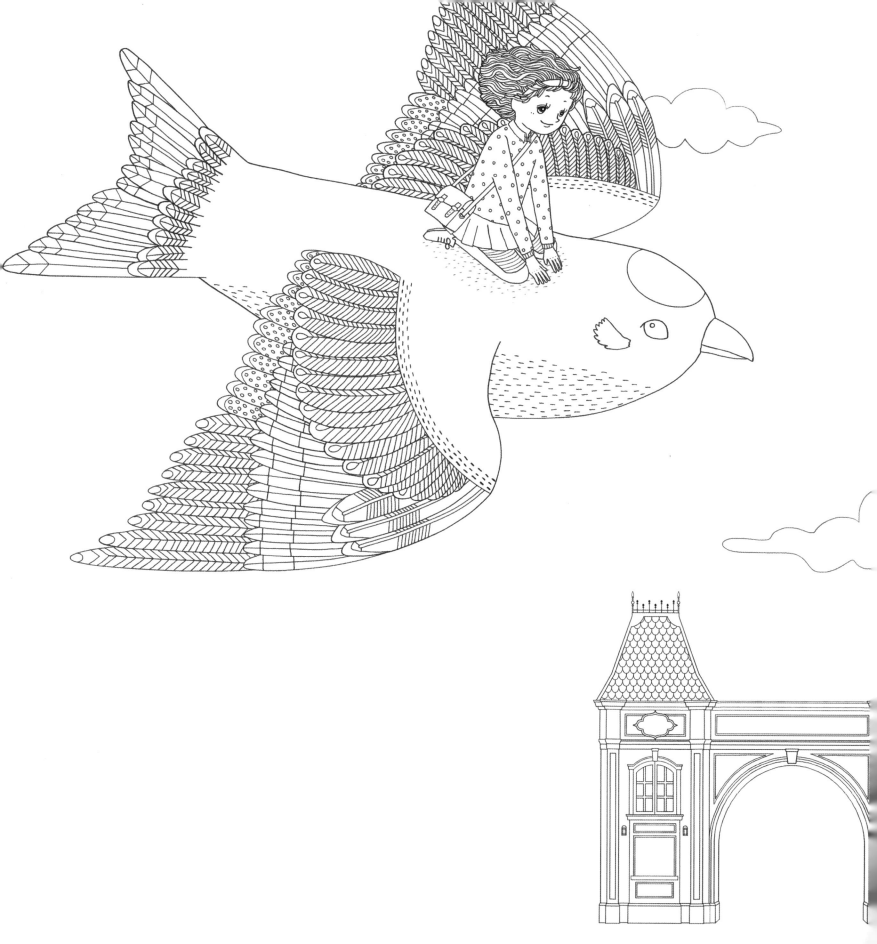

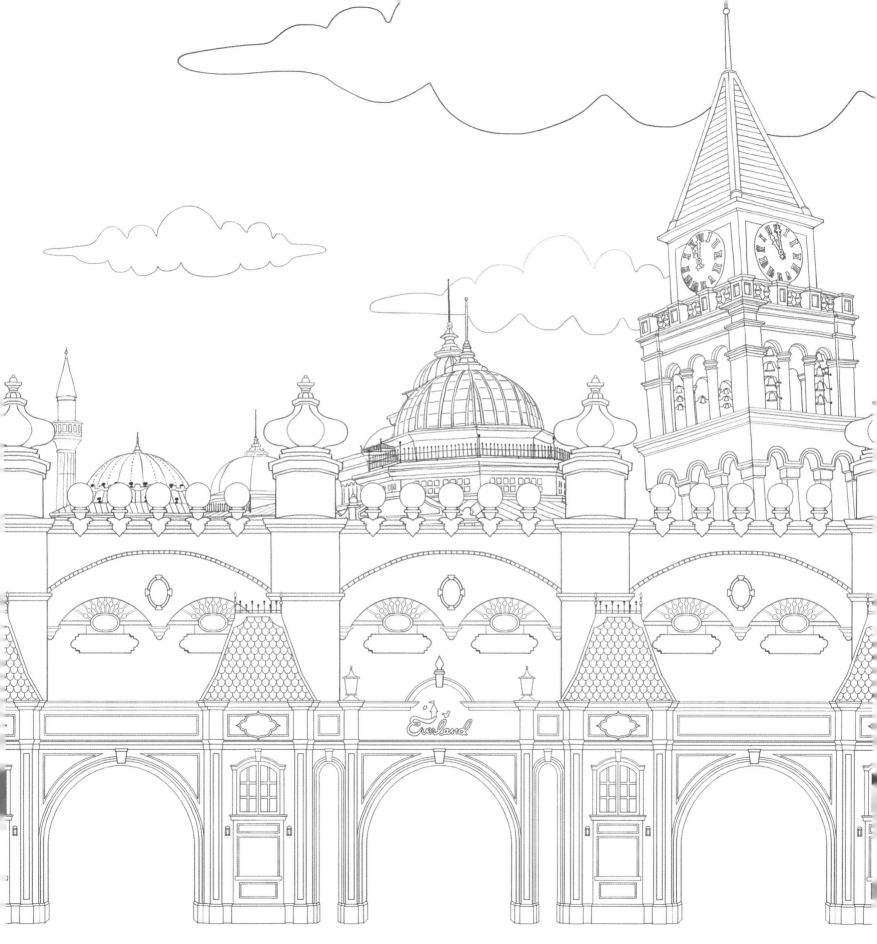

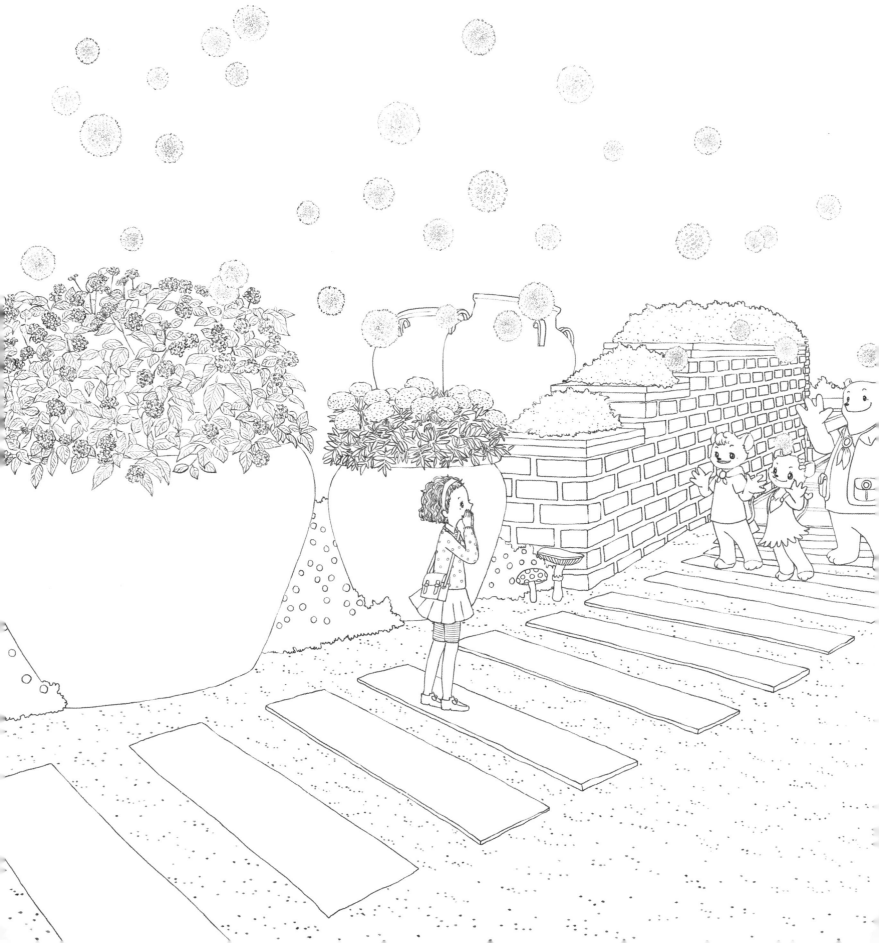

친구들을 만났습니다.

레니는 총명한 개구쟁이 수사자였고, 라라는 화사한 눈웃음이 매우 예쁜 소녀사자였어요.

그 옆에 해맑은 표정의 호랑이 잭과 사려 깊은 곰 베이글이 손을 흔들고,

눈길만 마주쳐도 가슴이 아릿해지는 사막여우 도나가

꽃밭에서 살포시 모습을 드러냈어요.

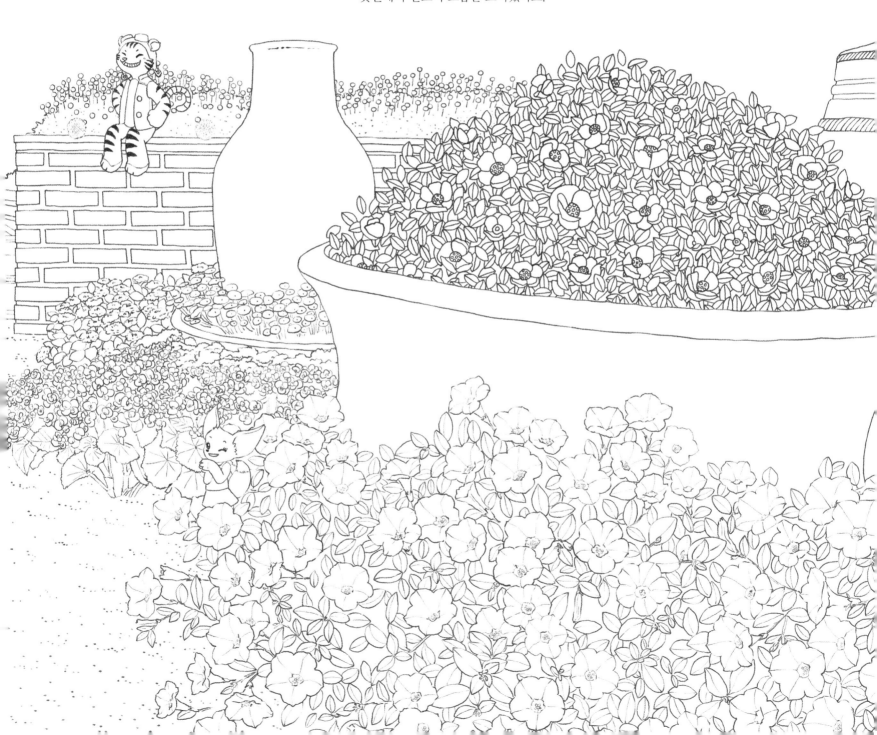

꽃길을 지나 어느 대문 앞에 닿았습니다.

'이 문을 여는 순간, 당신만의 동화가 펼쳐질 거예요.'

어디선가 속삭이는 소리가 들렸습니다.

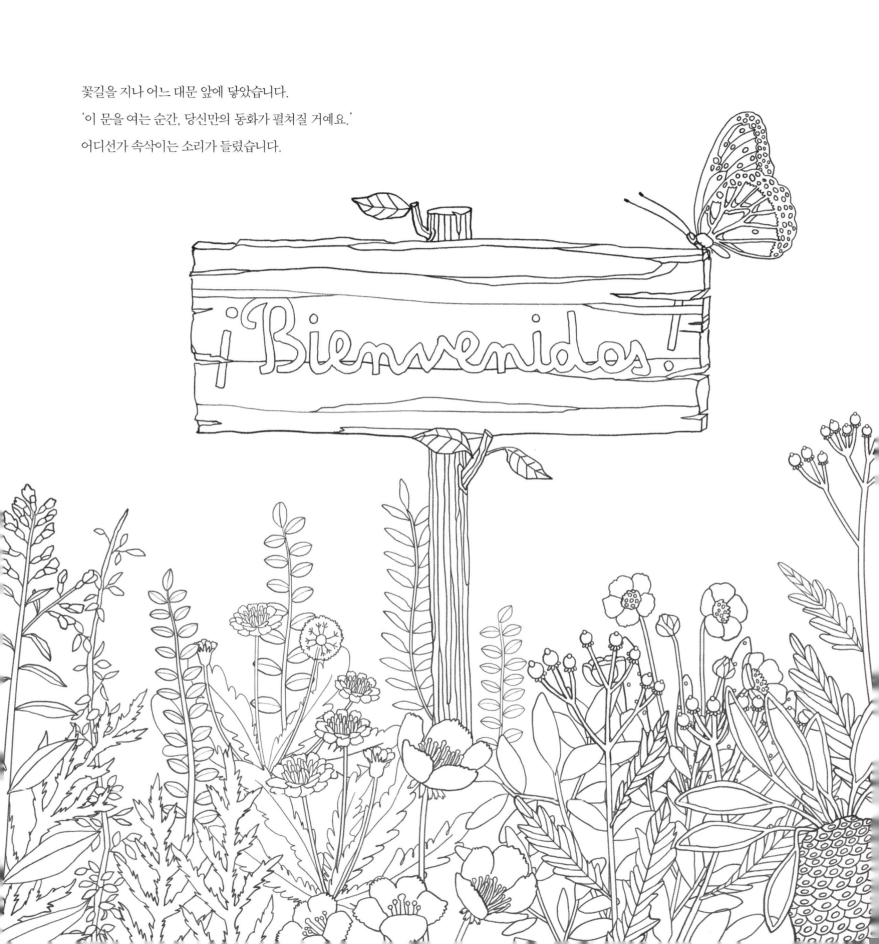

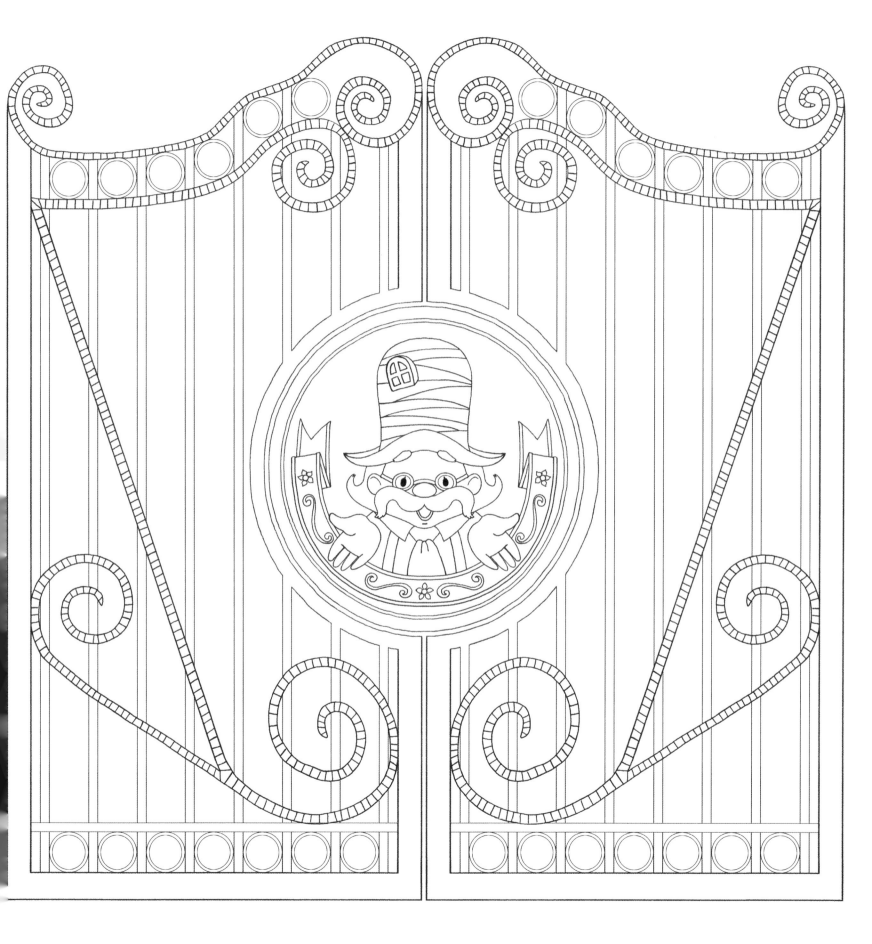

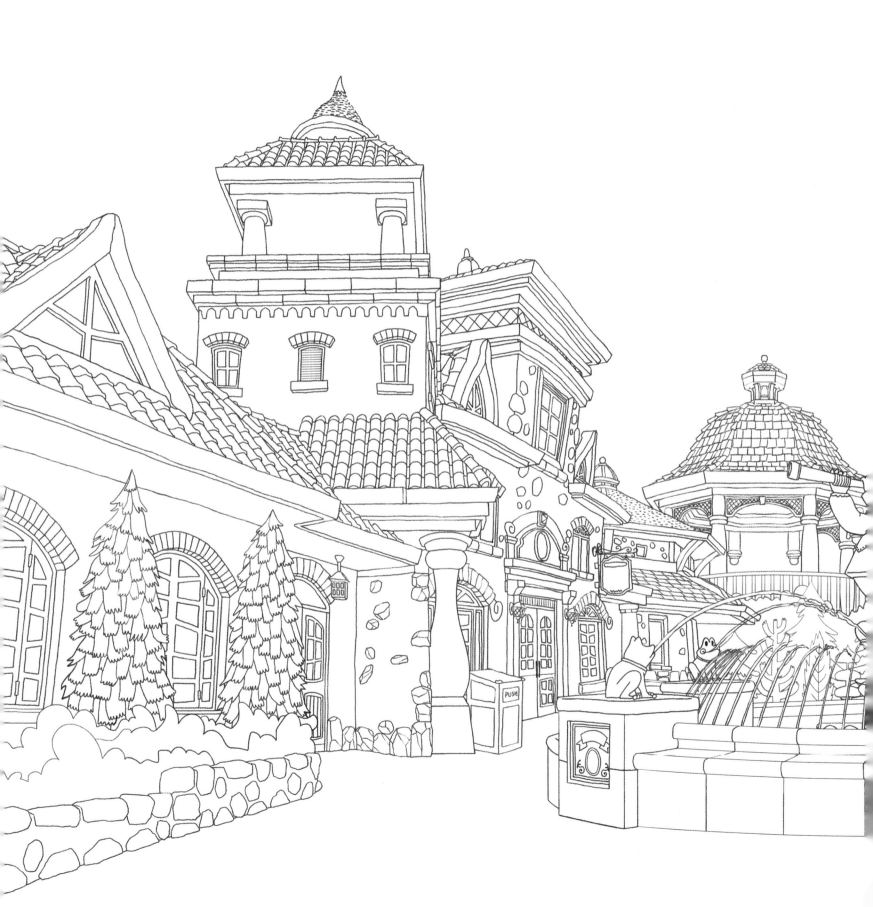

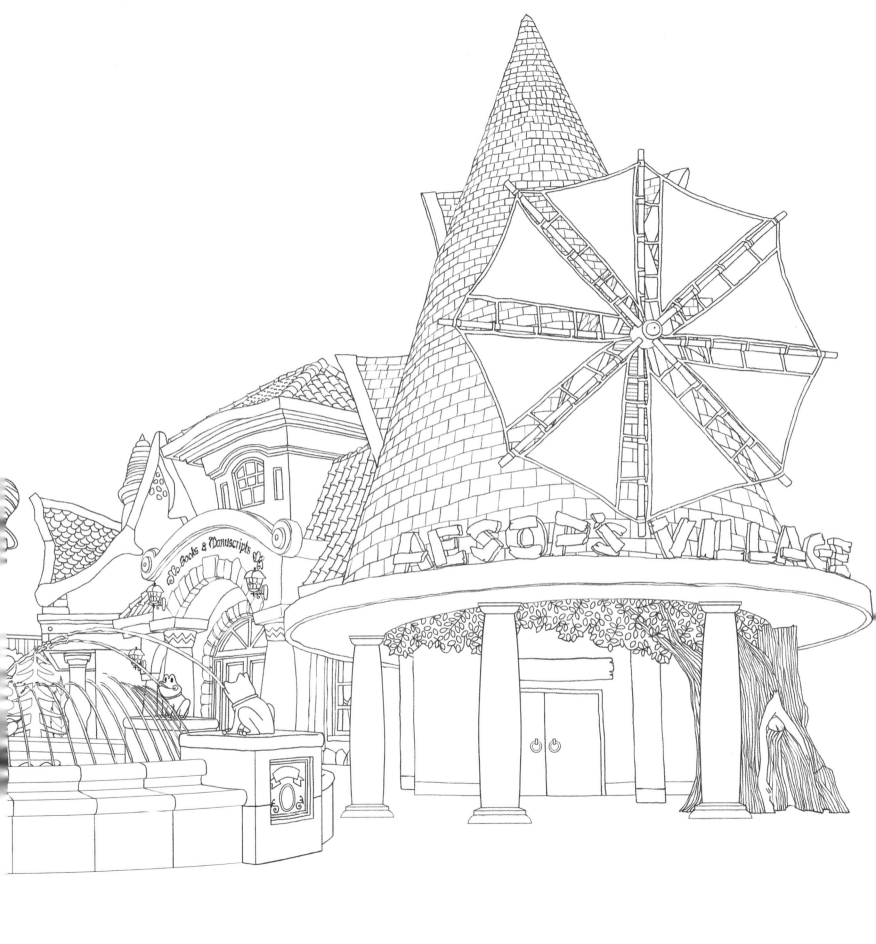

이솝의 이야기마을을 지나 좁다랗게 이어진 중세의 골목으로,

인어공주가 눈물짓는 코펜하겐 항구를 빠져나와 19세기 말의 에펠탑으로……

그러니까 이오는 이곳저곳으로 분주하게 시간여행을 하고 있던 거예요.

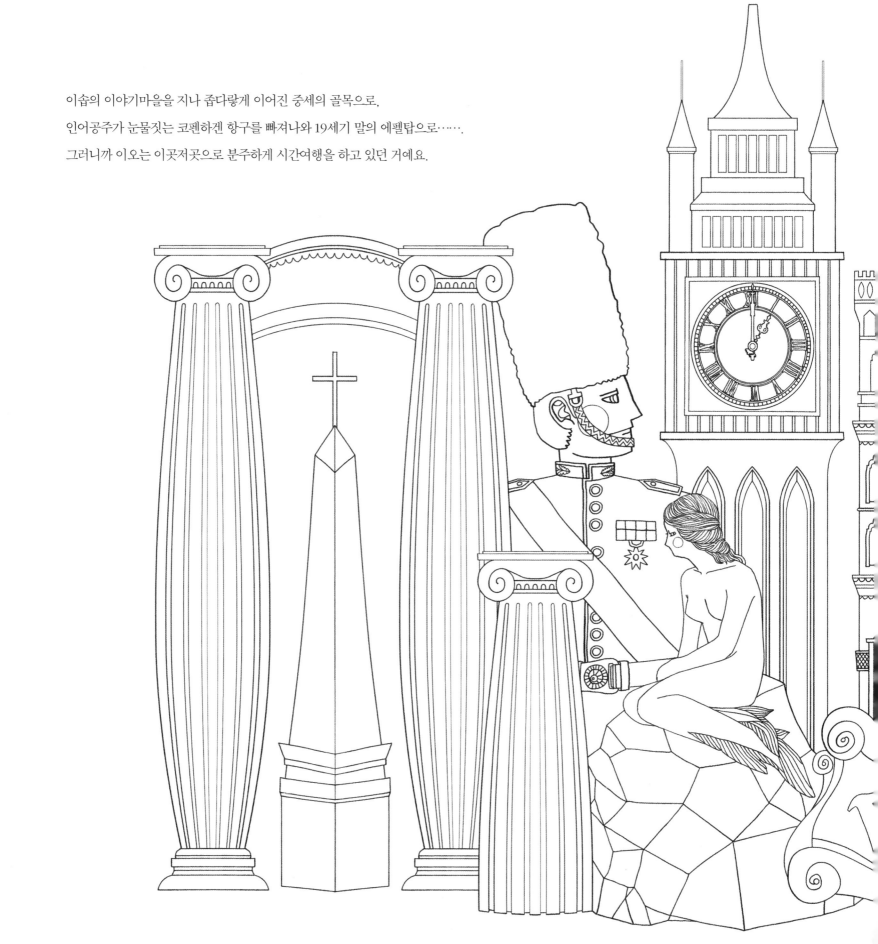

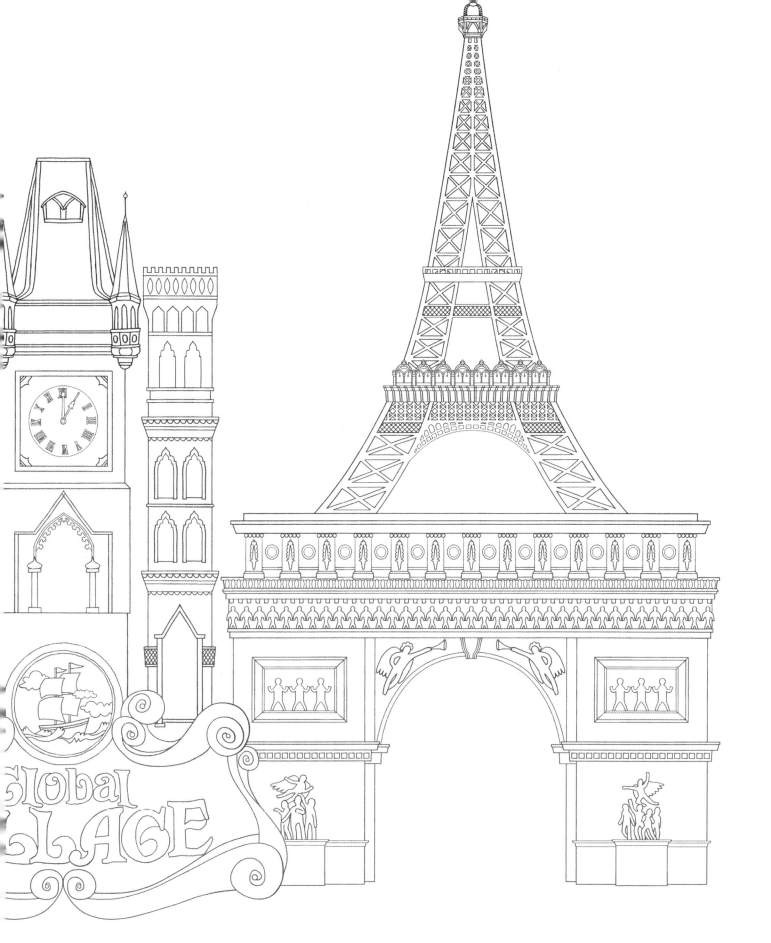

정신을 차리니
갑자기 배가
고파졌어요.
밥을 먹으러
가야 하는데 눈앞에
신비로운 미로가
펼쳐졌습니다.

Start

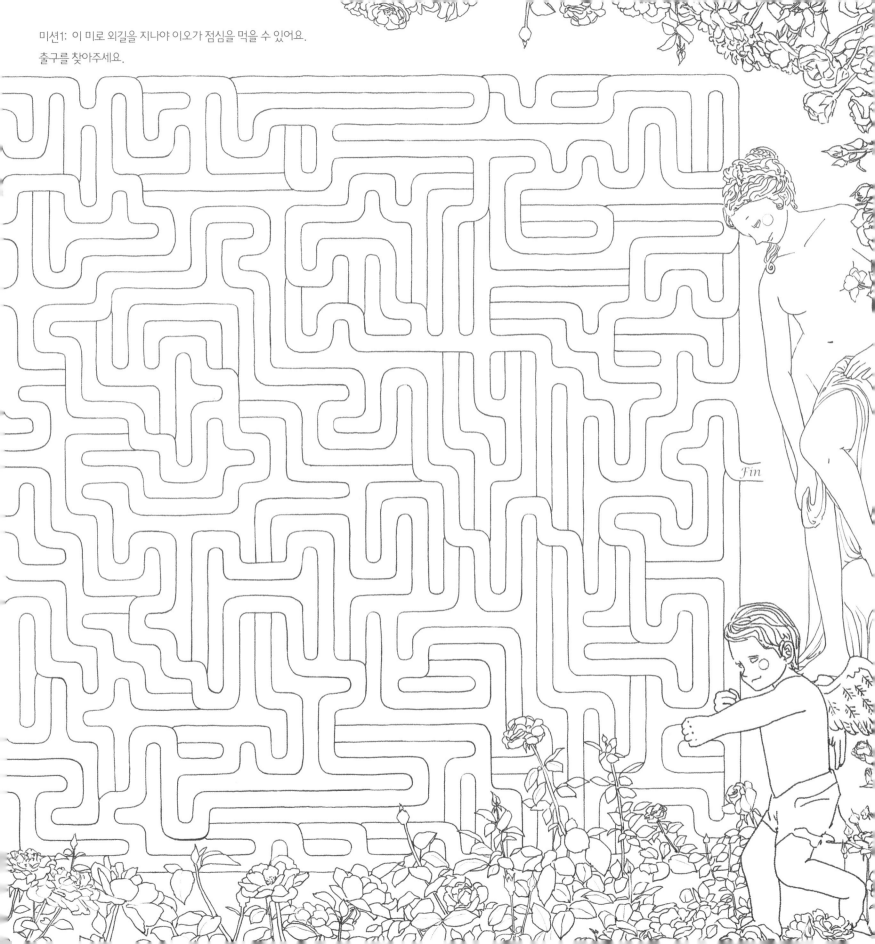

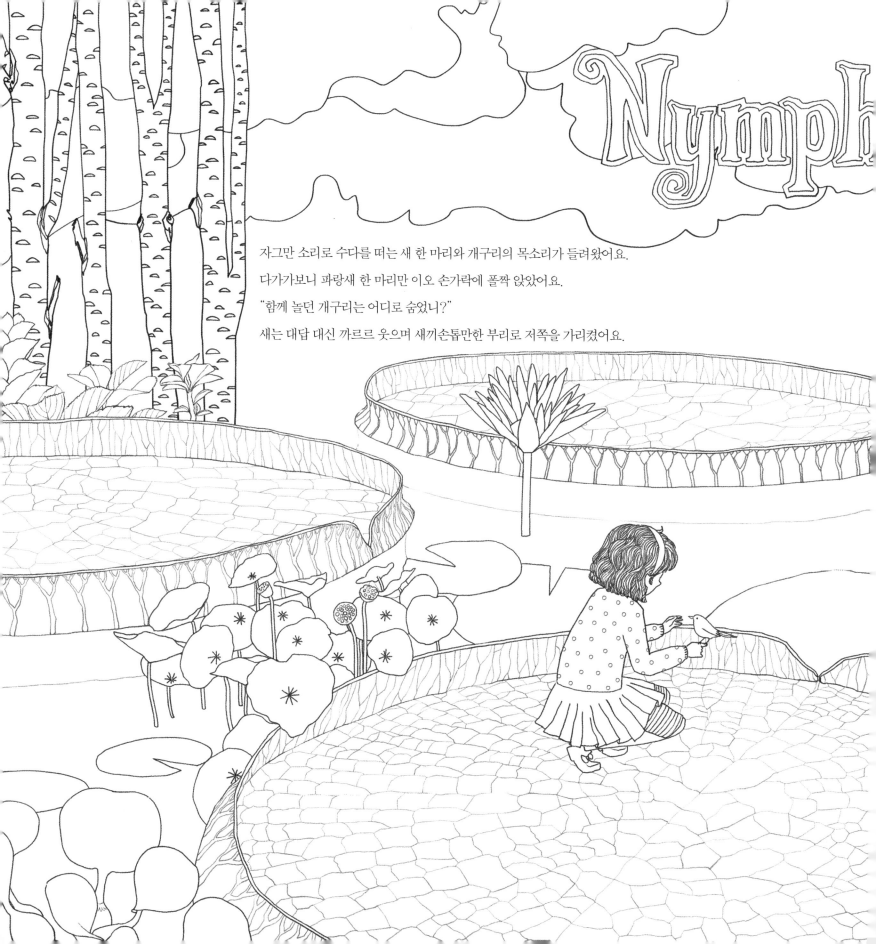

Nymph

자그만 소리로 수다를 떠는 새 한 마리와 개구리의 목소리가 들려왔어요.

다가가보니 파랑새 한 마리만 이오 손가락에 폴짝 앉았어요.

"함께 놀던 개구리는 어디로 숨었니?"

새는 대답 대신 까르르 웃으며 새끼손톱만한 부리로 저쪽을 가리켰어요.

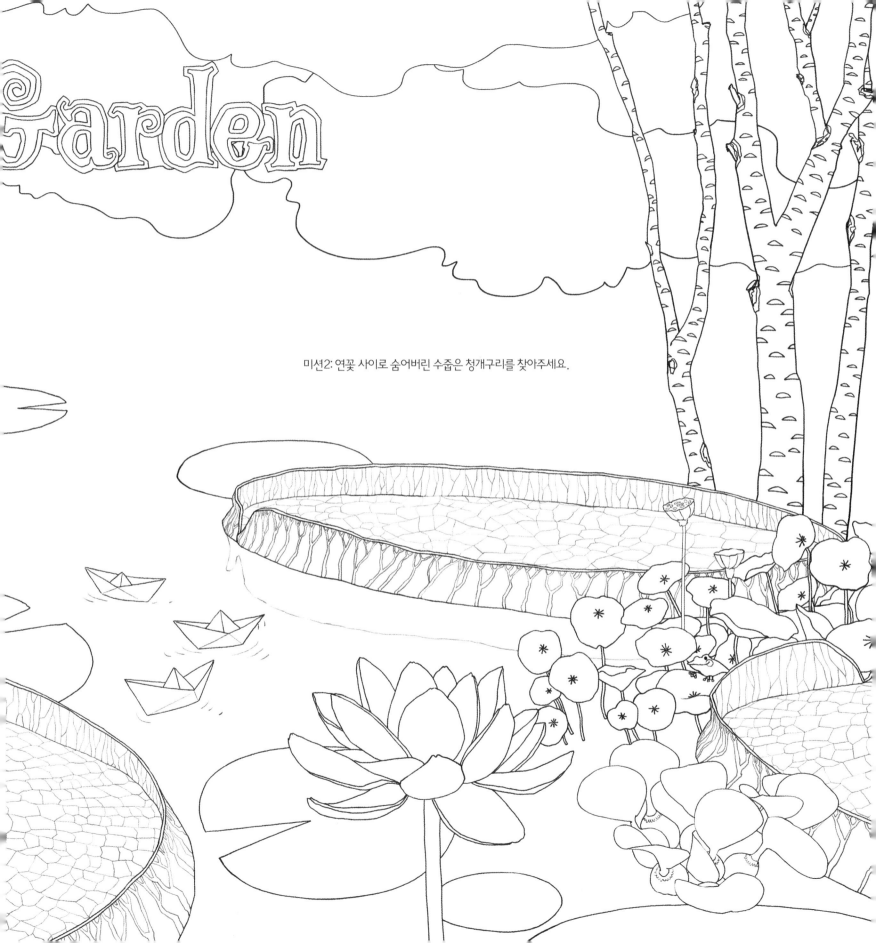

미션2: 연꽃 사이로 숨어버린 수줍은 청개구리를 찾아주세요.

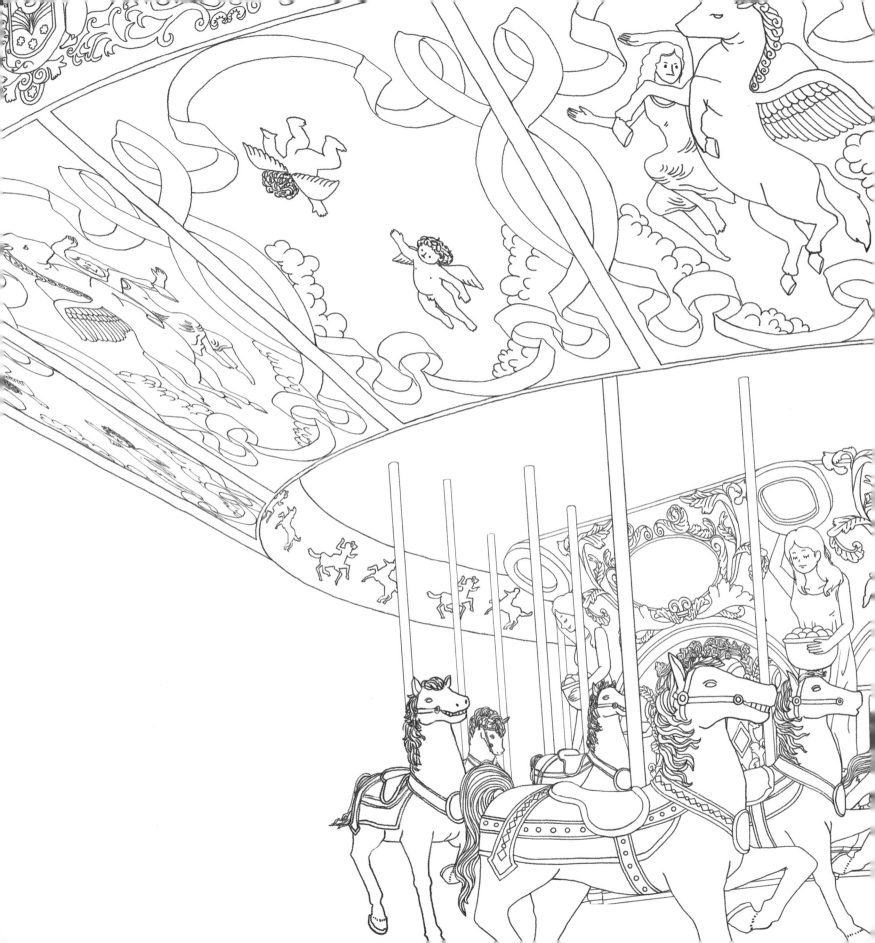

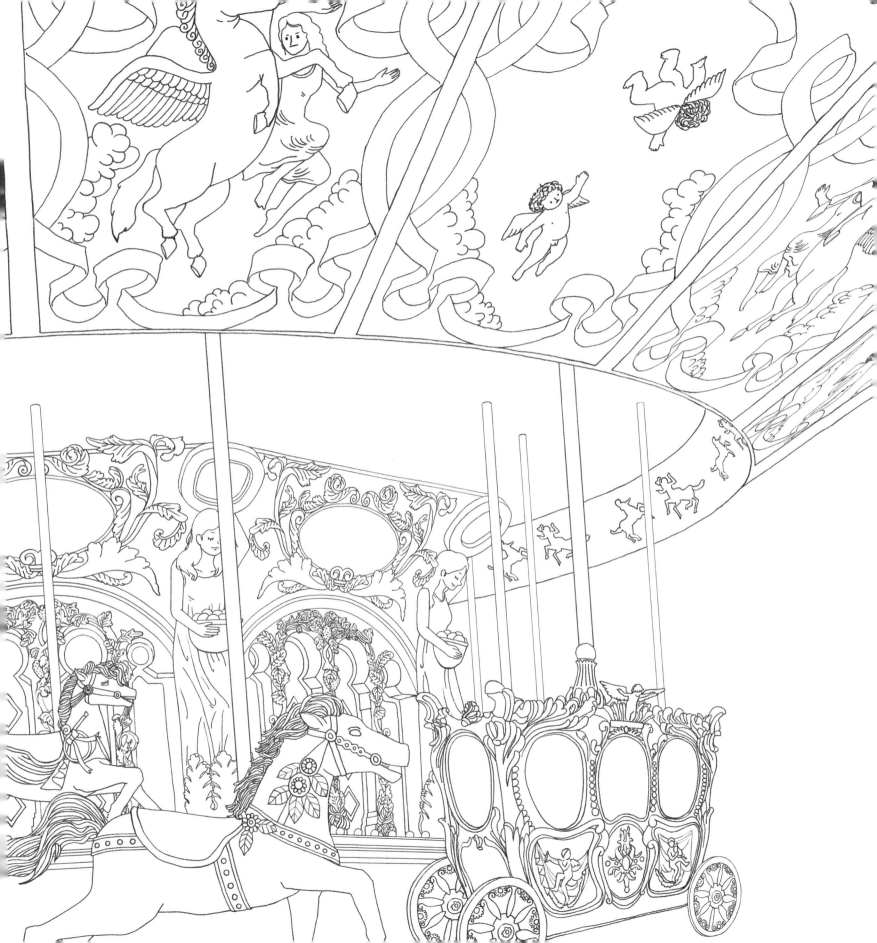

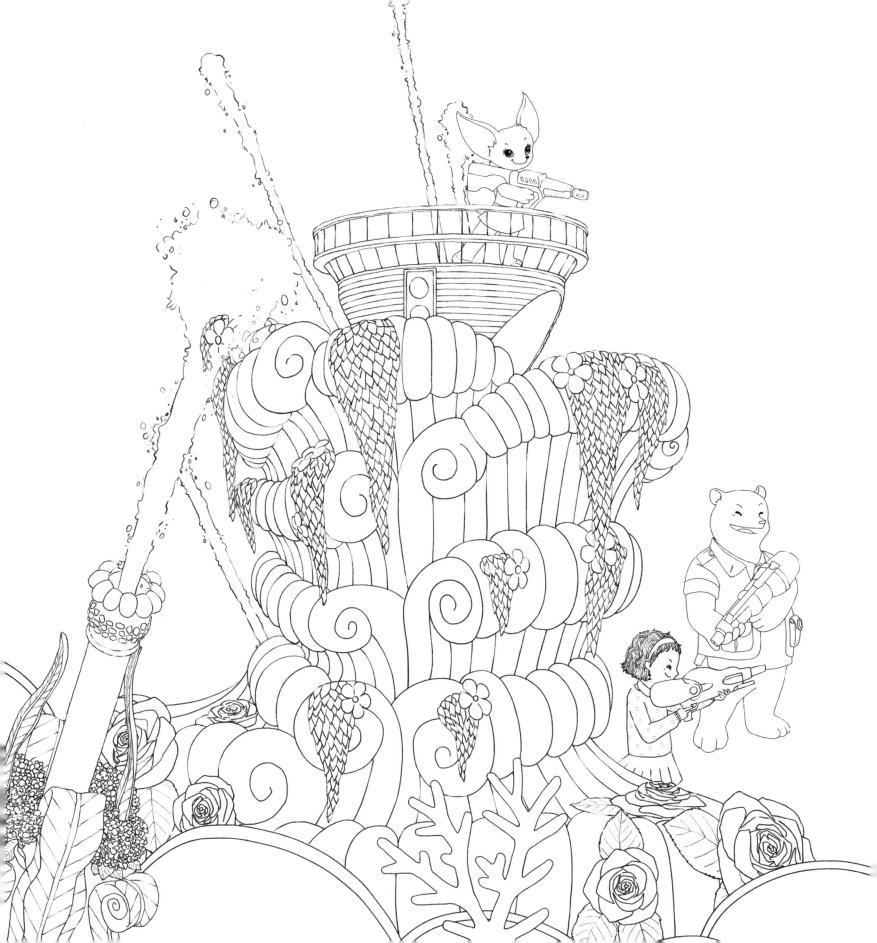

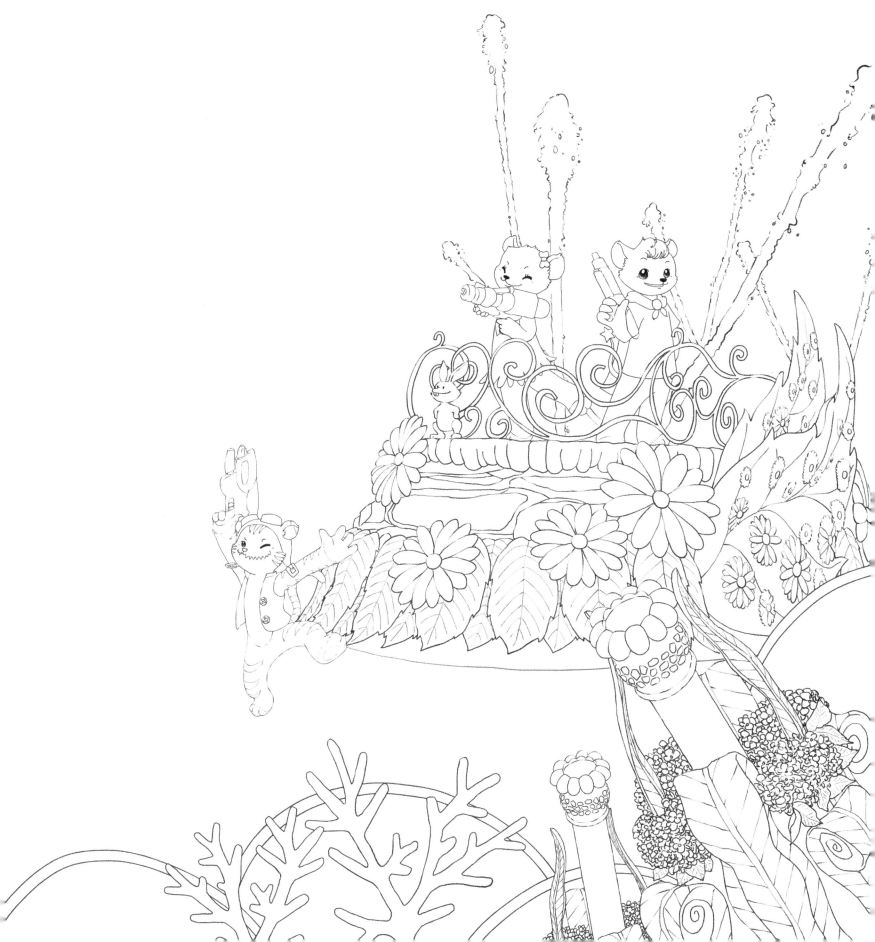

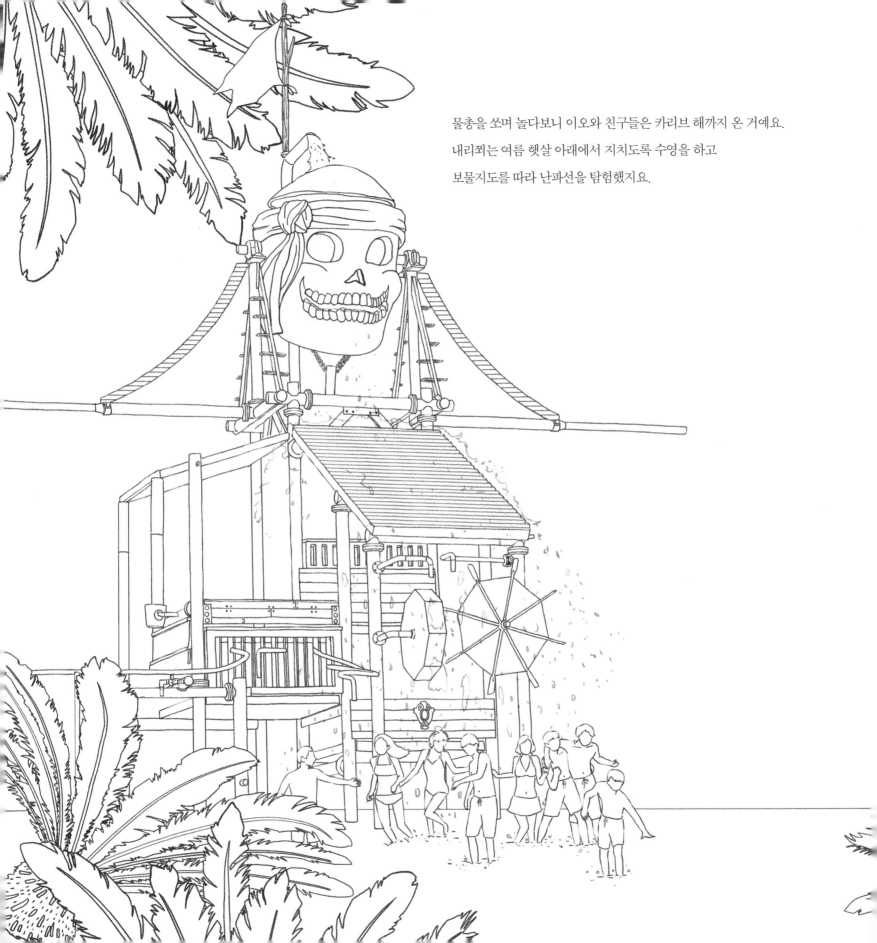

물총을 쏘며 놀다보니 이오와 친구들은 카리브 해까지 온 거예요.

내리쬐는 여름 햇살 아래에서 지치도록 수영을 하고

보물지도를 따라 난파선을 탐험했지요.

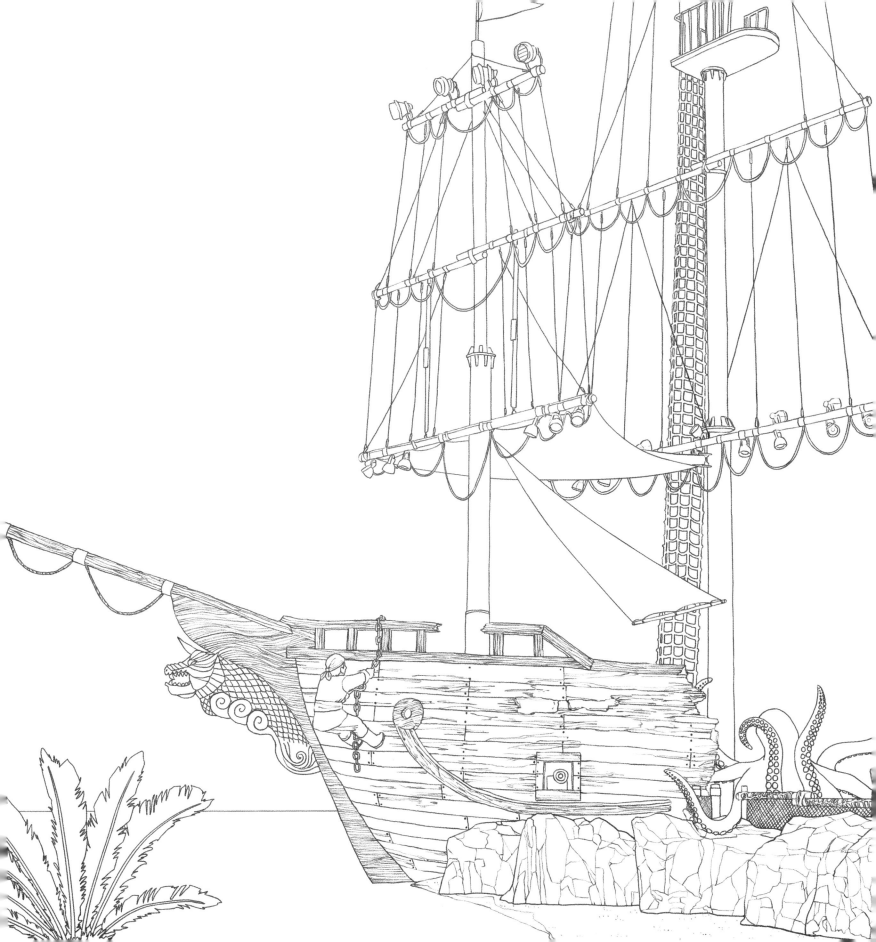

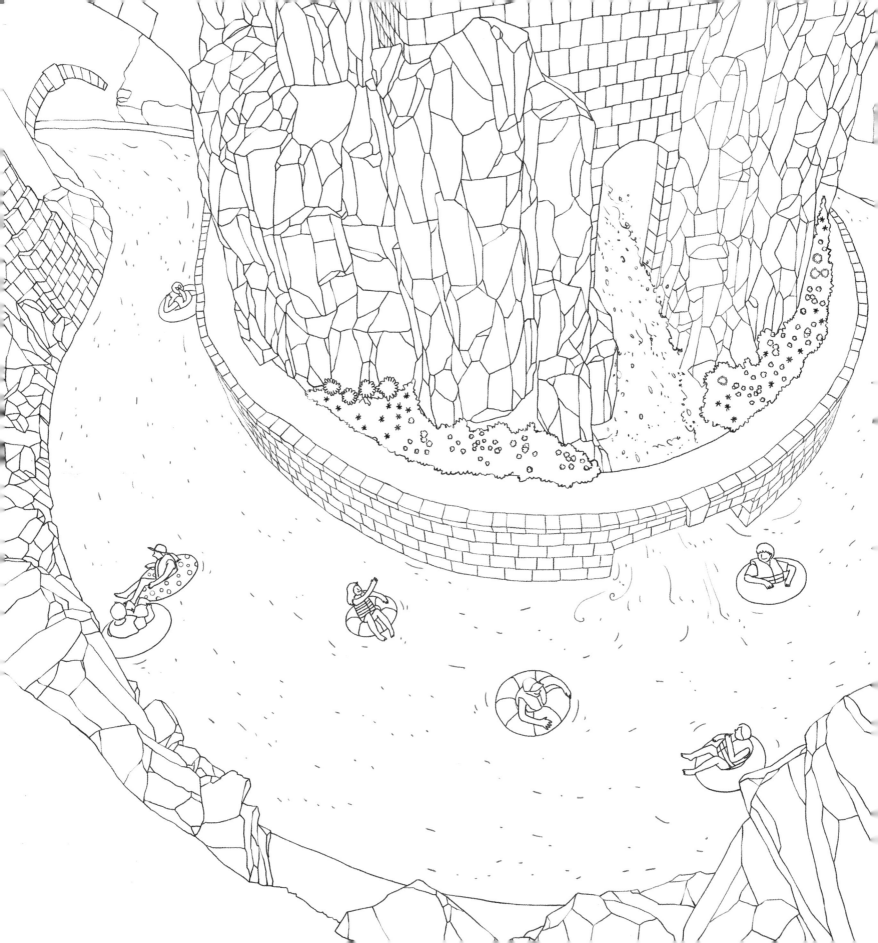

미션3: 어느새 해가 지고 있네요.
물놀이를 마친 이오에게 서둘러 옷을 입혀주세요.

하나둘 불빛 켜지는 시크릿 가든에 수줍은 풍경이 펼쳐지고 있었답니다.

언젠가 드라마에서

주인공 언니가 좋아하는 남자에게 용기 내어 입을 맞추던 그 장면.

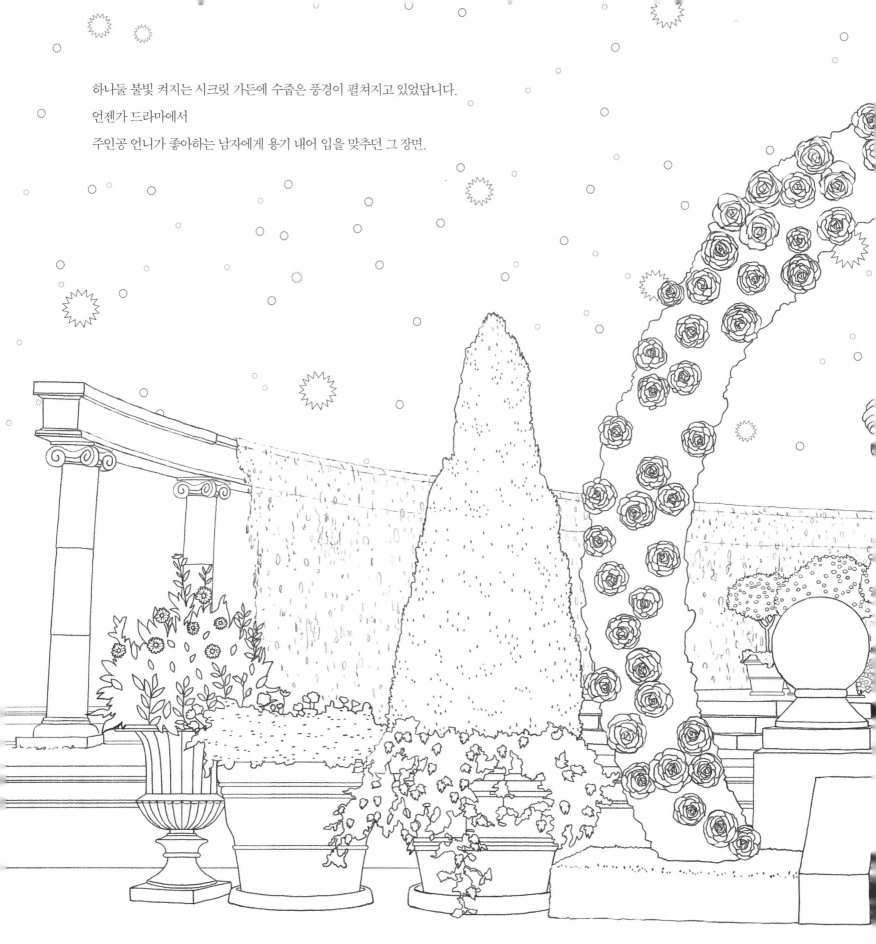

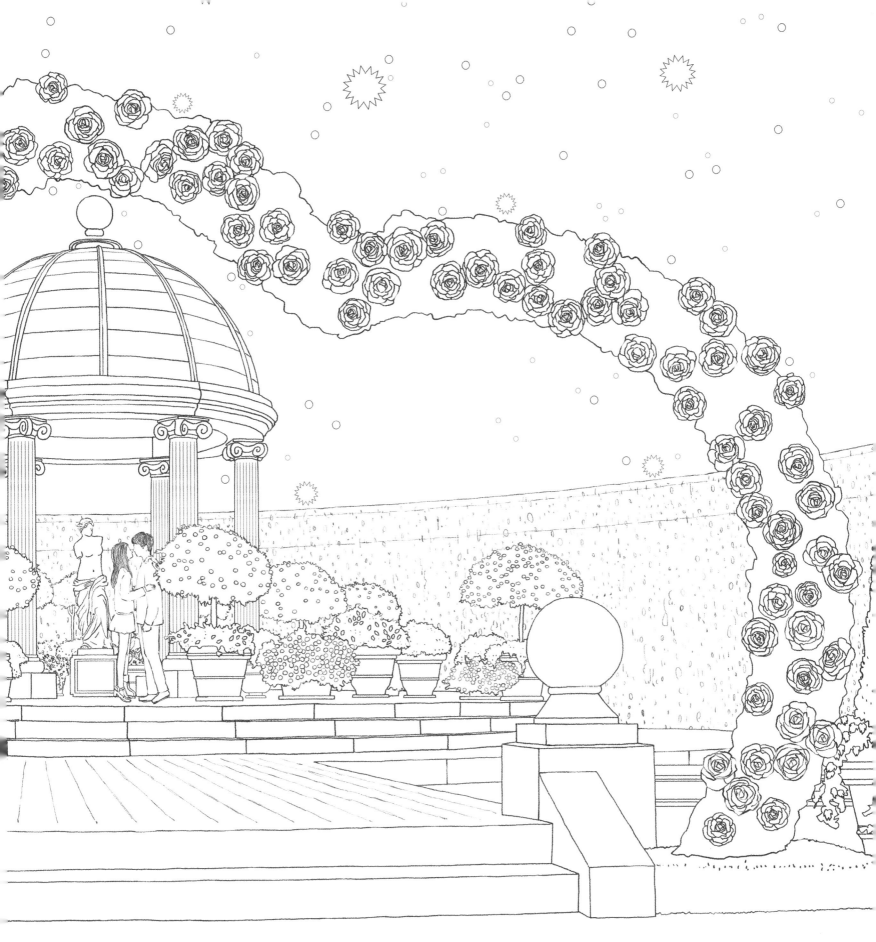

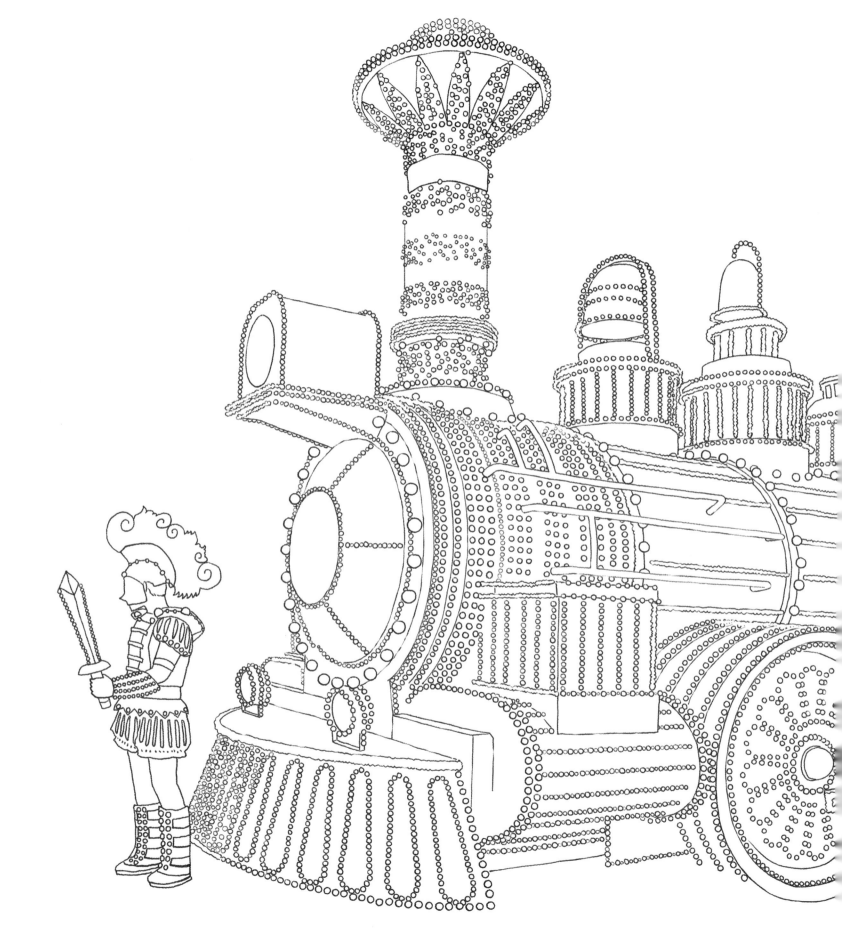

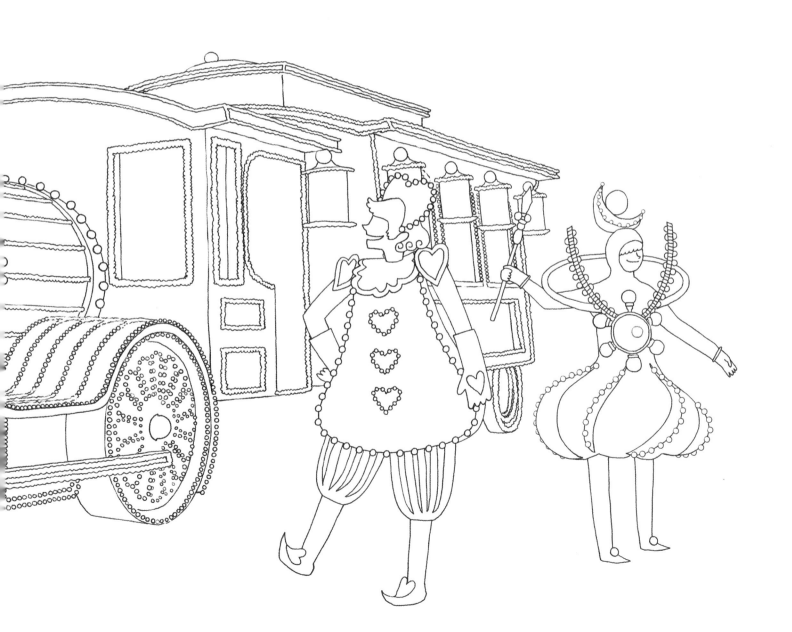

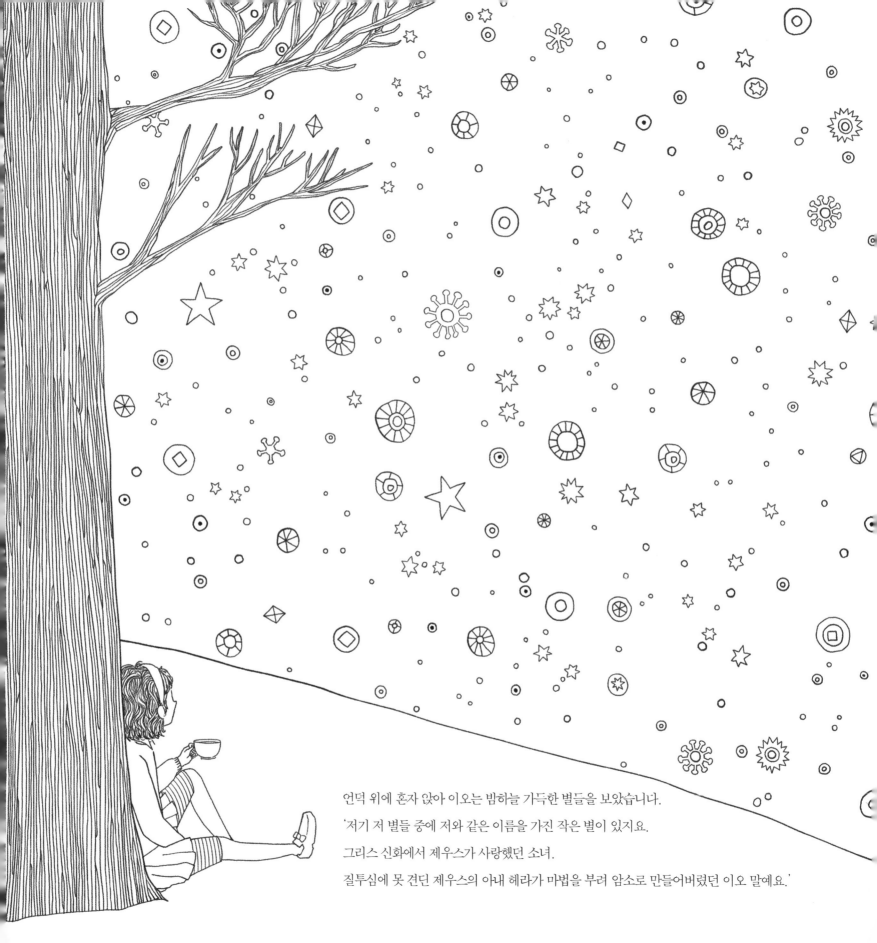

언덕 위에 혼자 앉아 이오는 밤하늘 가득한 별들을 보았습니다.

'저기 저 별들 중에 저와 같은 이름을 가진 작은 별이 있지요.

그리스 신화에서 제우스가 사랑했던 소녀.

질투심에 못 견딘 제우스의 아내 헤라가 마법을 부려 암소로 만들어버렸던 이오 말예요.'

동물도 나무도 사람들도, 부산하던 움직임을 멈추었습니다.

아테나 여신만이 홀로 깨어 세상을 굽어봅니다.

'오늘 하루 수고했어.

내가 지켜줄 테니 편히 자요, 이오!'

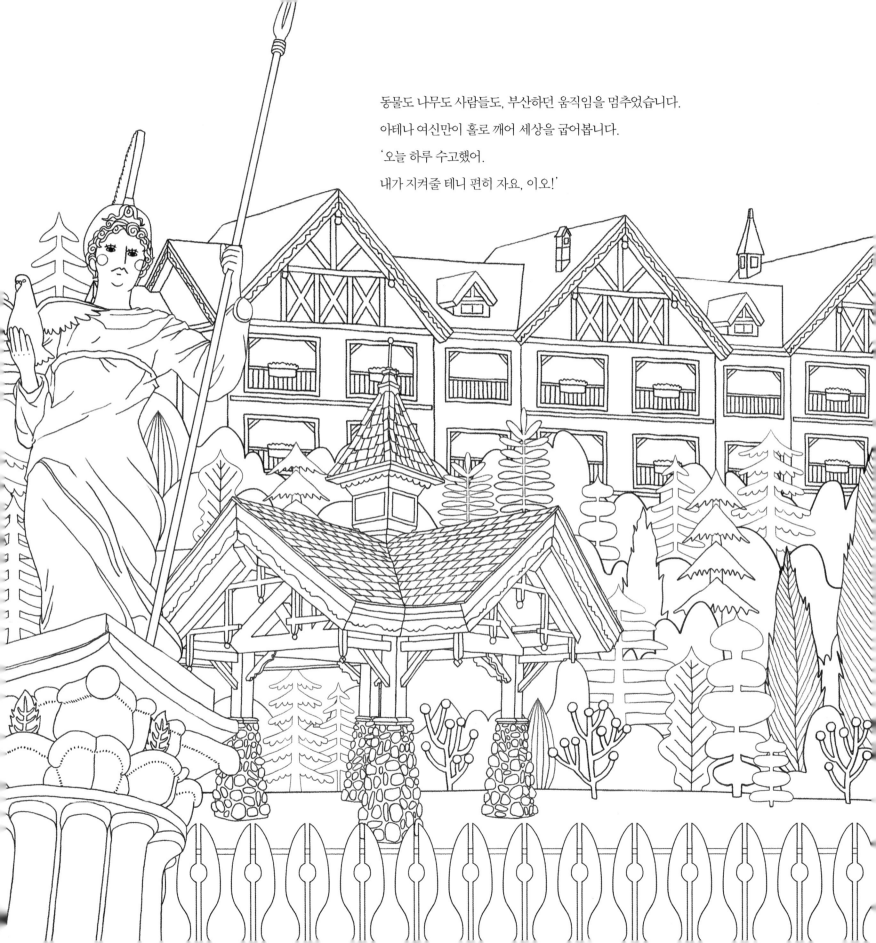

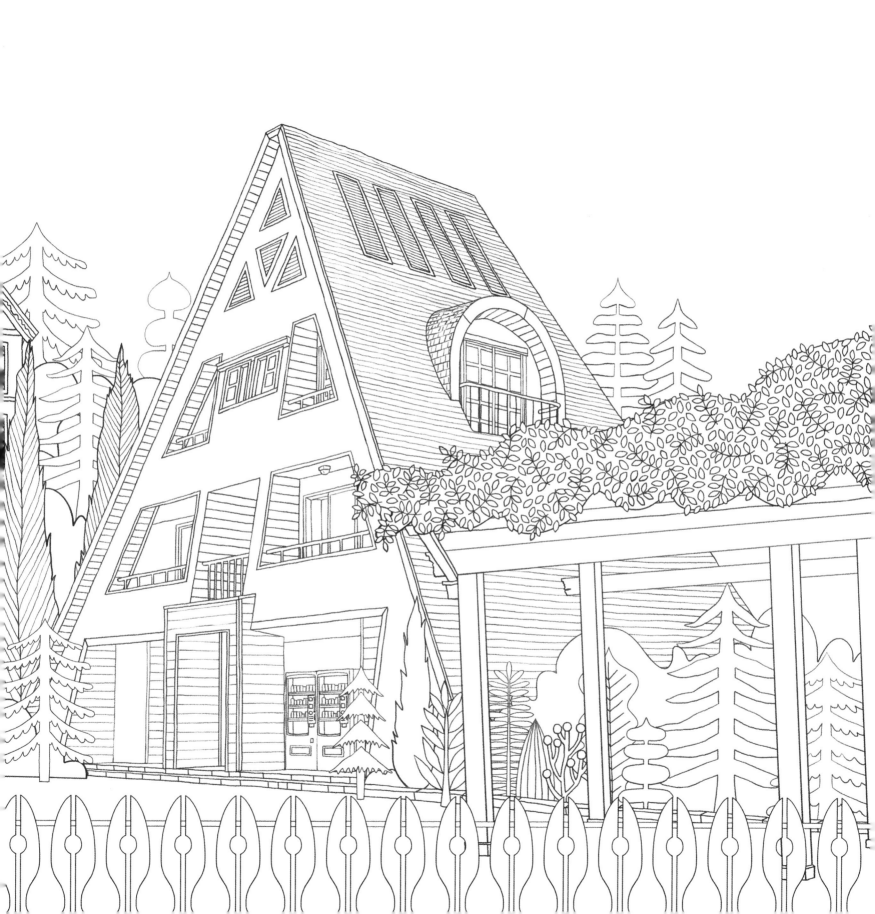

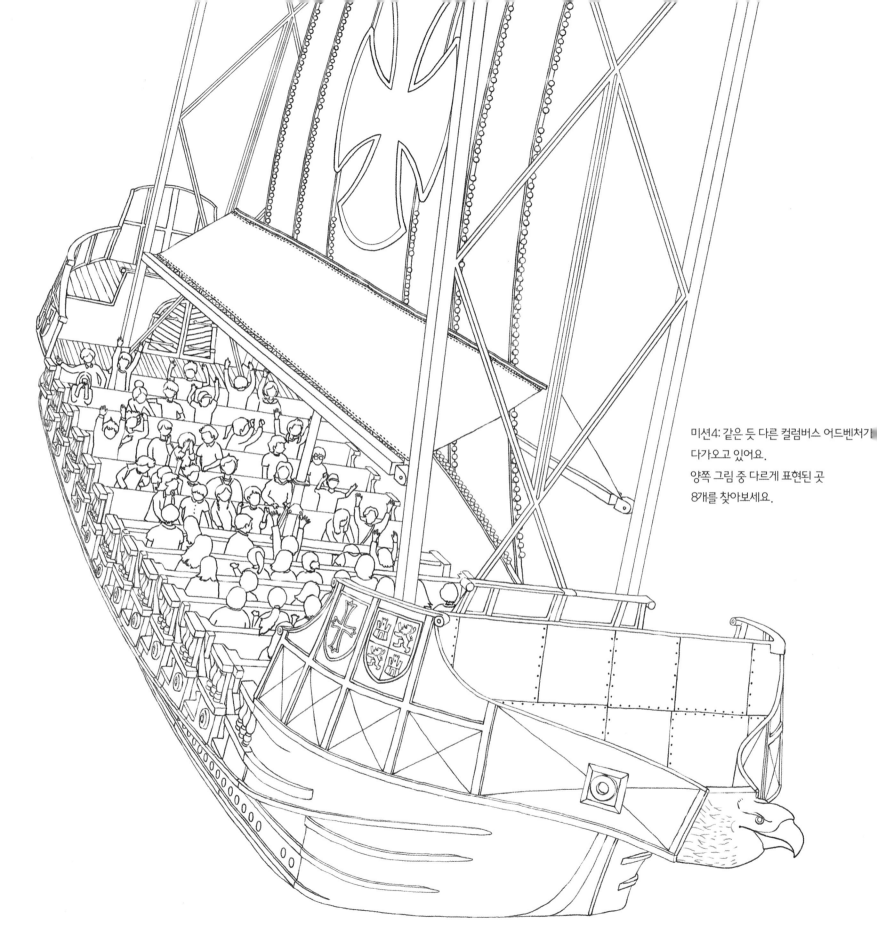

미션4: 같은 듯 다른 컬럼버스 어드벤처가
다가오고 있어요.
양쪽 그림 중 다르게 표현된 곳
8개를 찾아보세요.

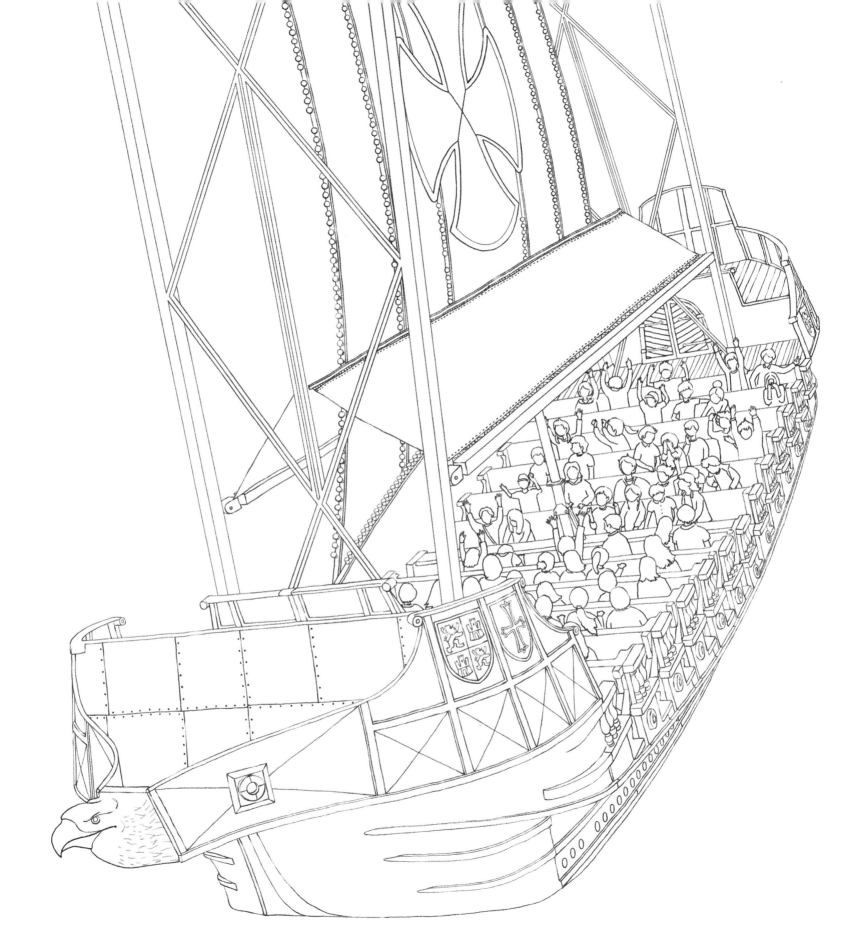

두근두근, 핼러윈 축제 기간입니다.

이 시간을 얼마나 기다렸는지 몰라요.

미스터리 맨션에서는 어떤 일들이 펼쳐질까요?

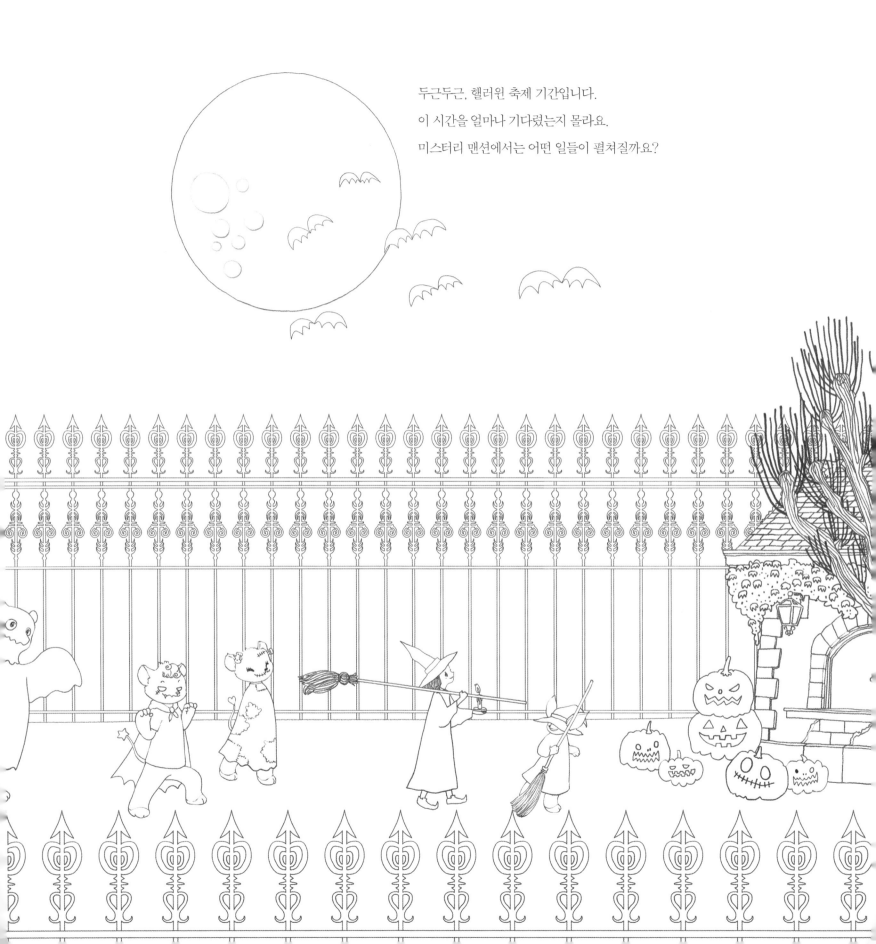

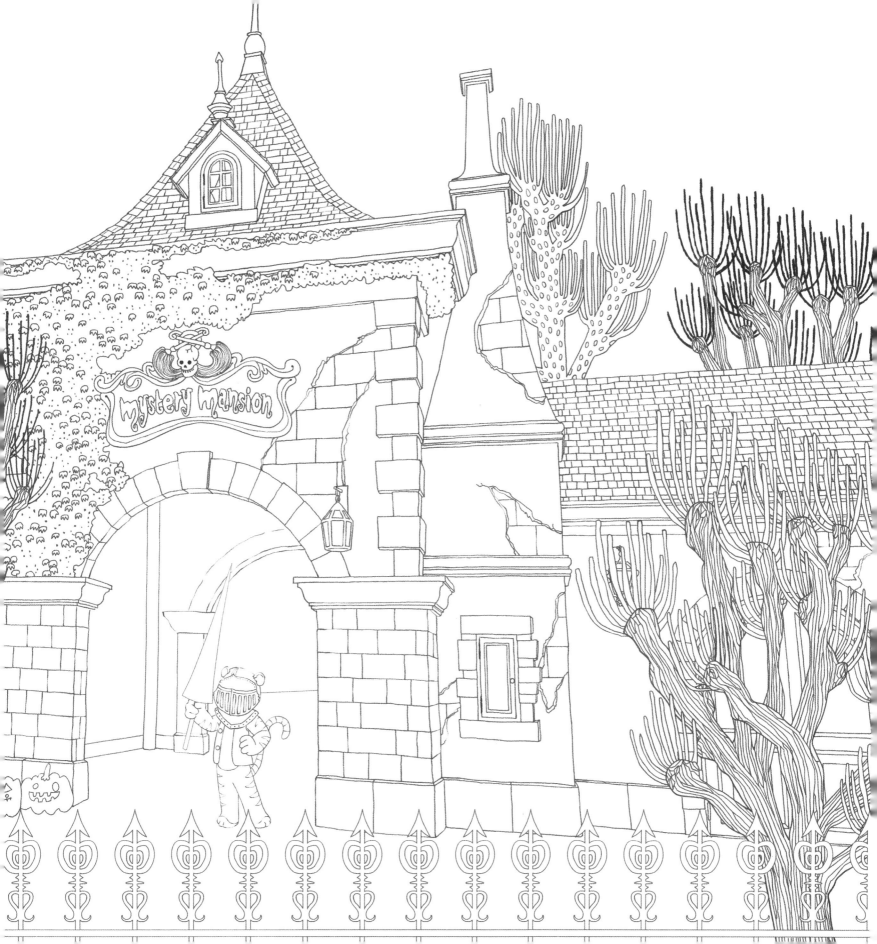

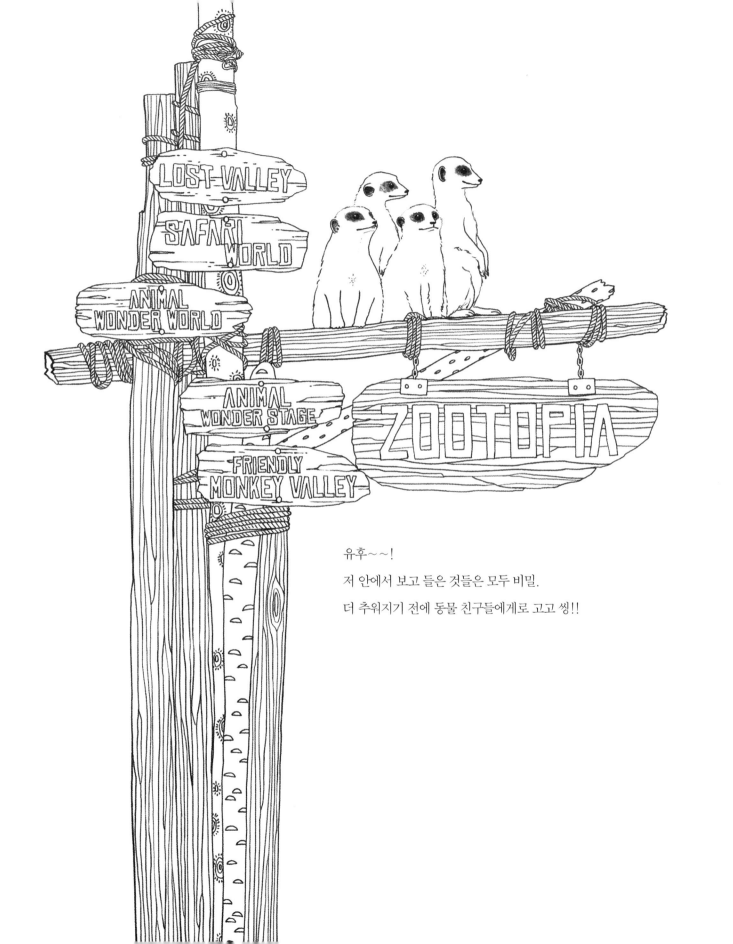

유후~~!

저 안에서 보고 들은 것들은 모두 비밀.

더 추워지기 전에 동물 친구들에게로 고고 씽!!

이오와 친구들이 온다는 소식에

주토피아에서는 왁자지껄 소동이 벌어졌어요.

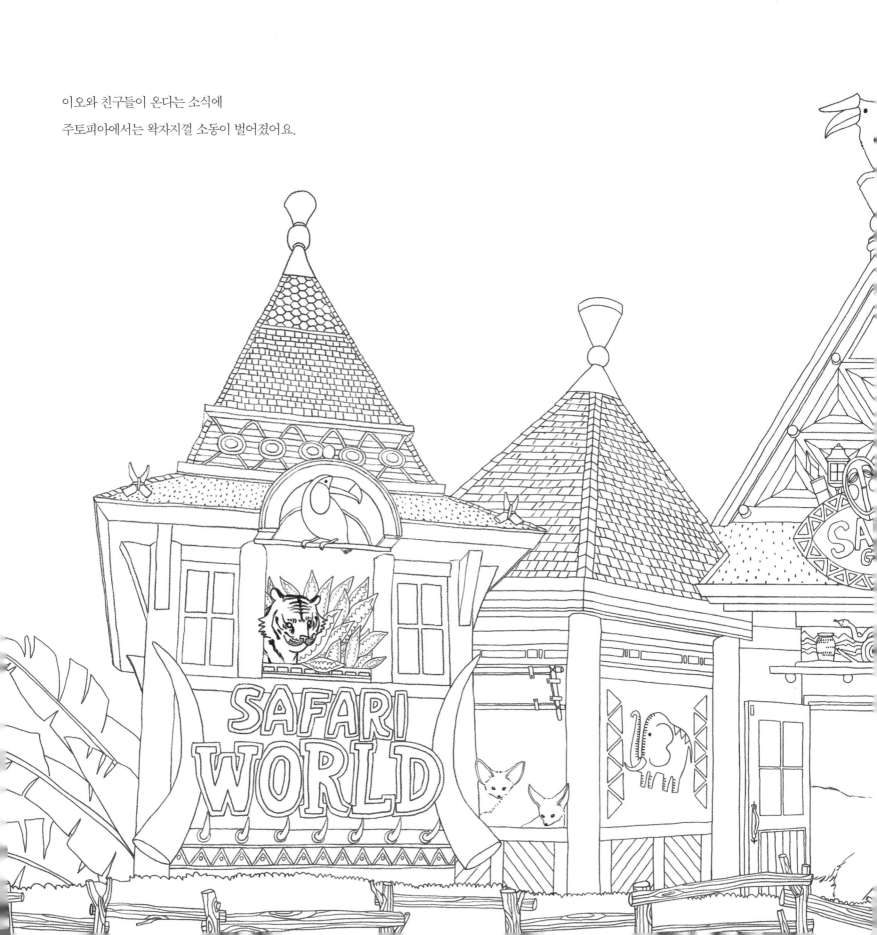

미션5; 건물 사이로 몸을 숨긴 동물들을 찾아주세요.

(벵갈호랑이, 사막여우, 미어캣, 북극곰, 반달가슴곰, 그물무늬 기린, 단봉낙타,
회색캥거루, 흰손긴팔원숭이, 일본원숭이, 토코투칸, 코뿔새).

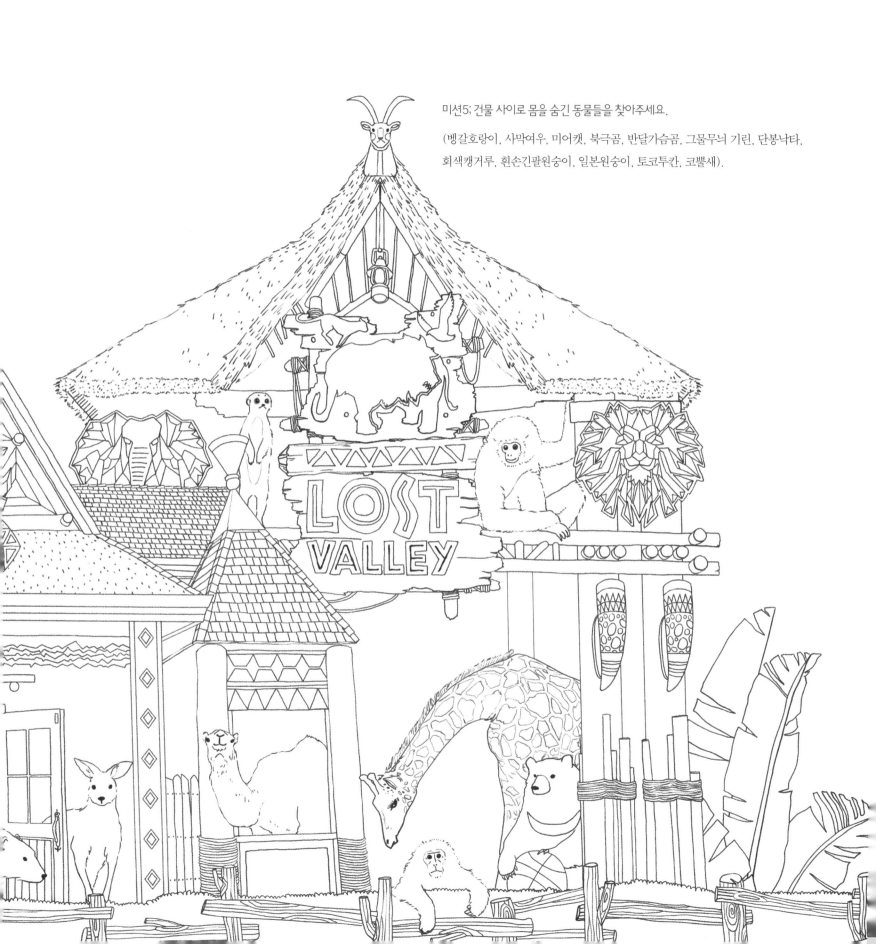

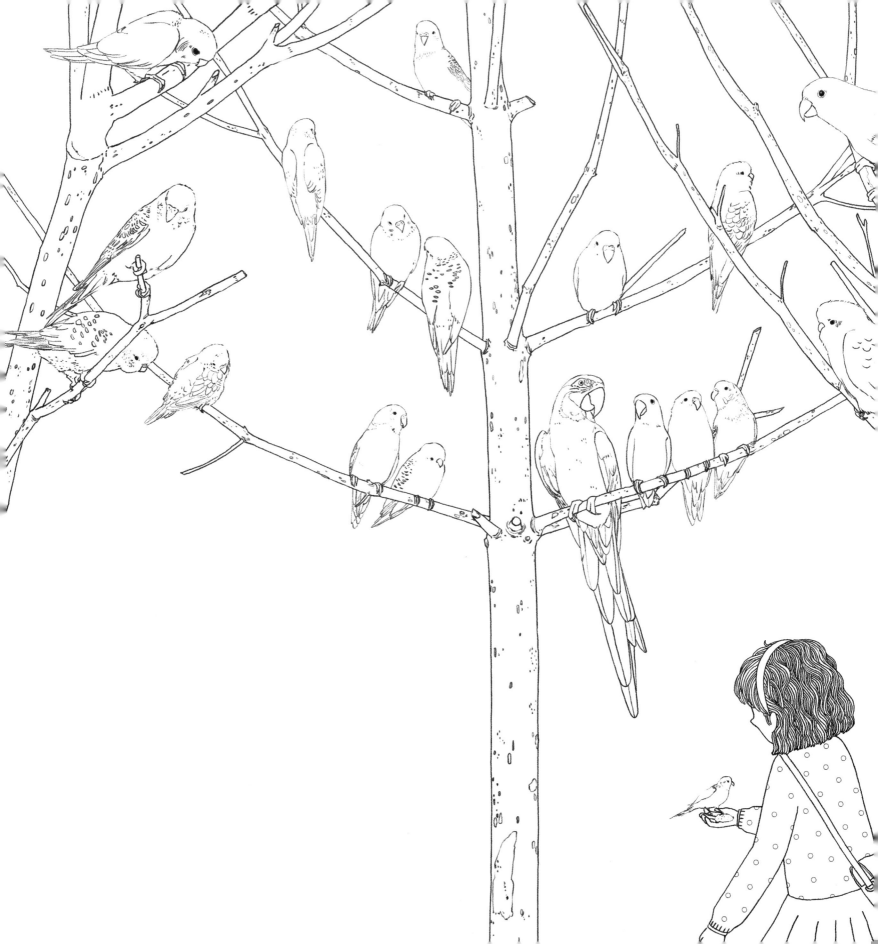

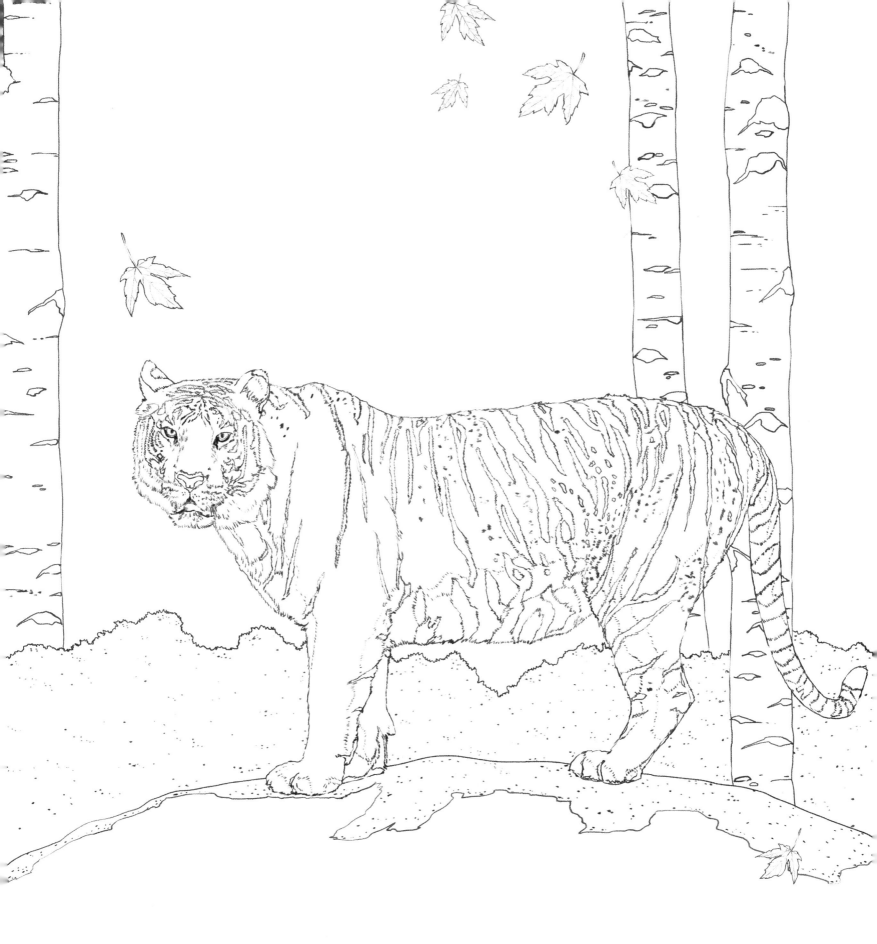

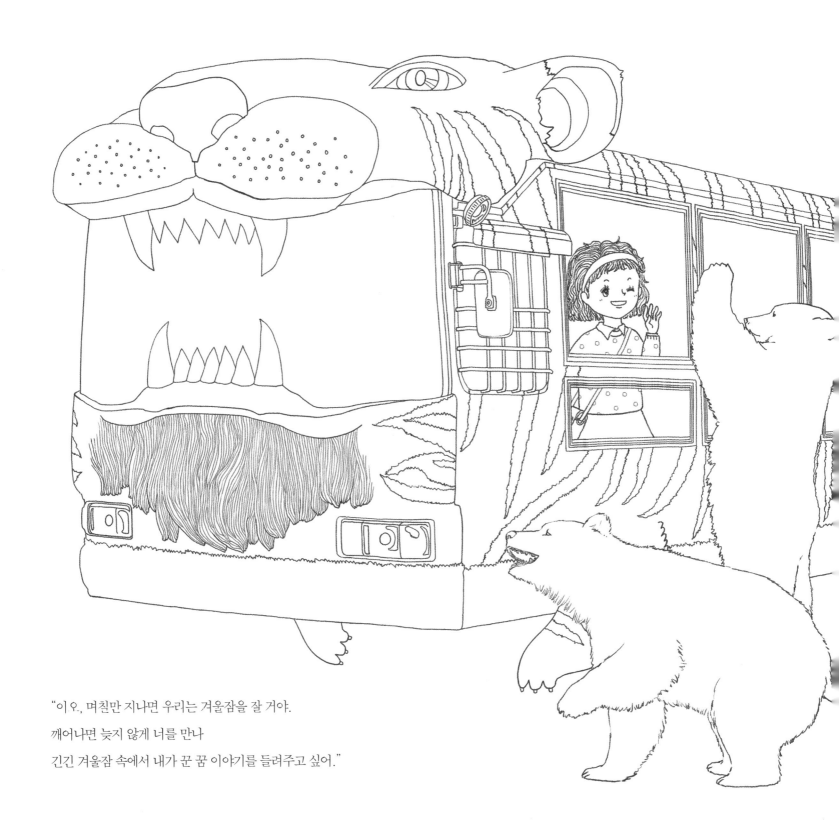

"이오, 며칠만 지나면 우리는 겨울잠을 잘 거야.

깨어나면 늦지 않게 너를 만나

긴긴 겨울잠 속에서 내가 꾼 꿈 이야기를 들려주고 싶어."

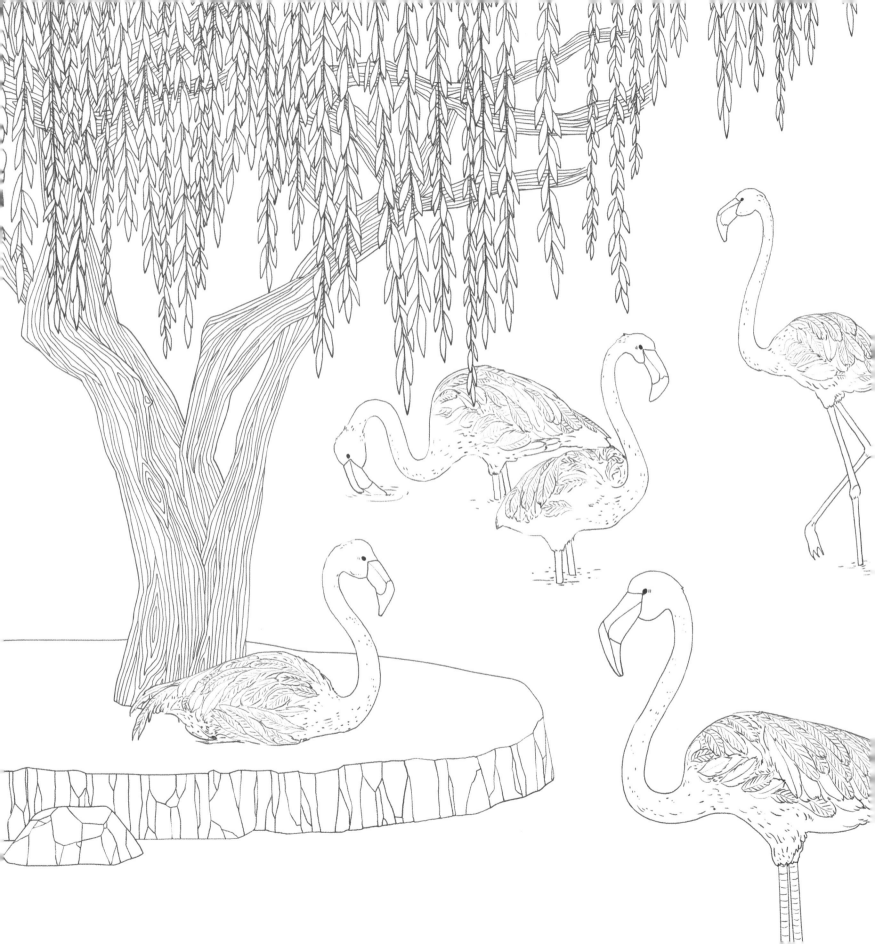

가을이 깊어가고

이오의 모험도 예상치 못한 색깔들로 물들고 있었지요.

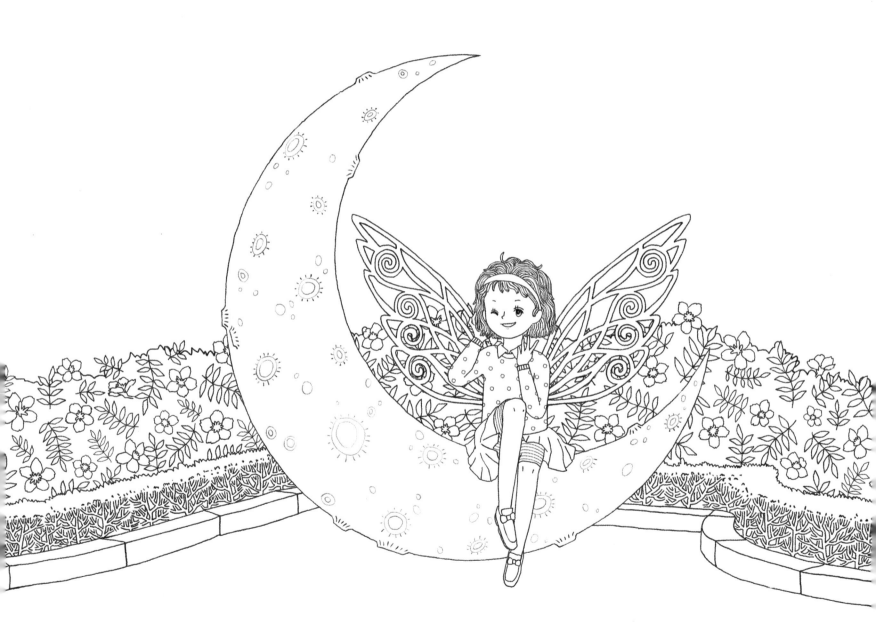

미션6: 당신은 이곳에서 어떤 이야기를 새로 만들고 있나요.
당신만의 동화를 이 책 위에 그려보세요.

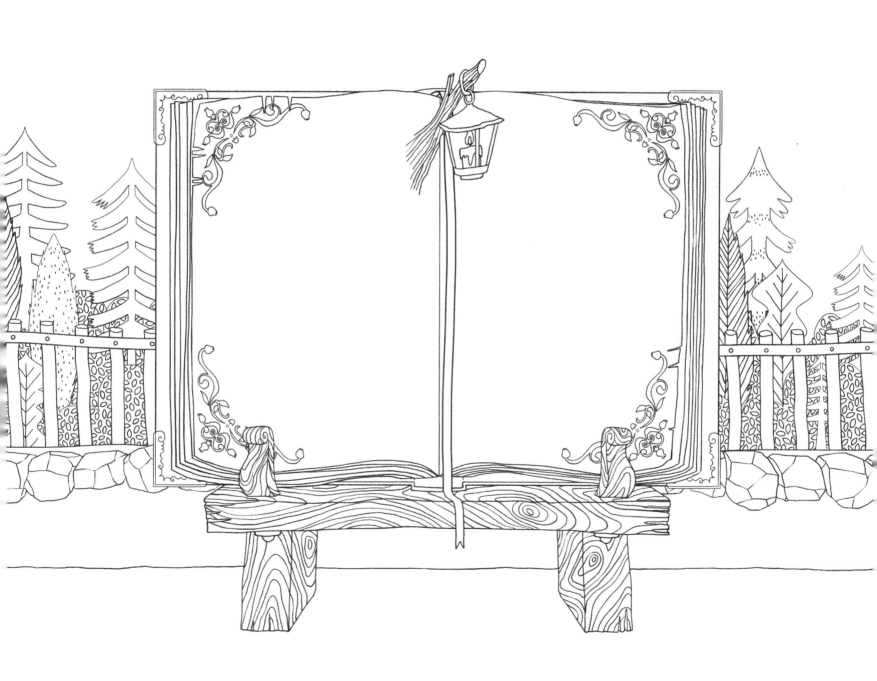

WiNTeR

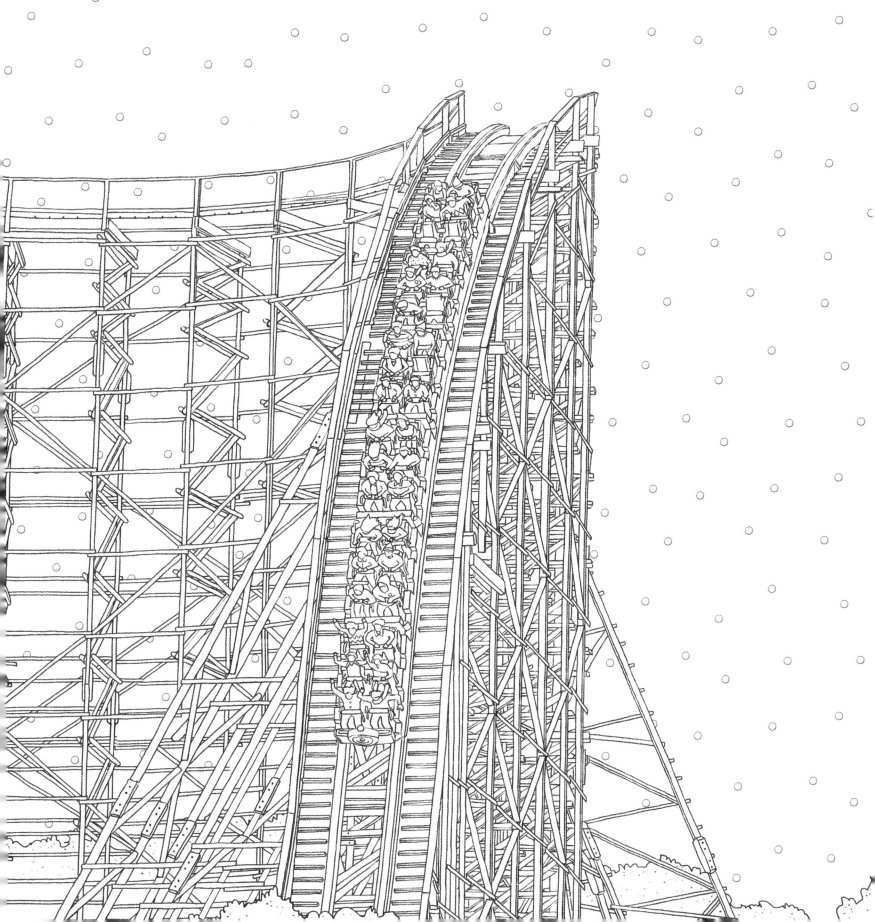

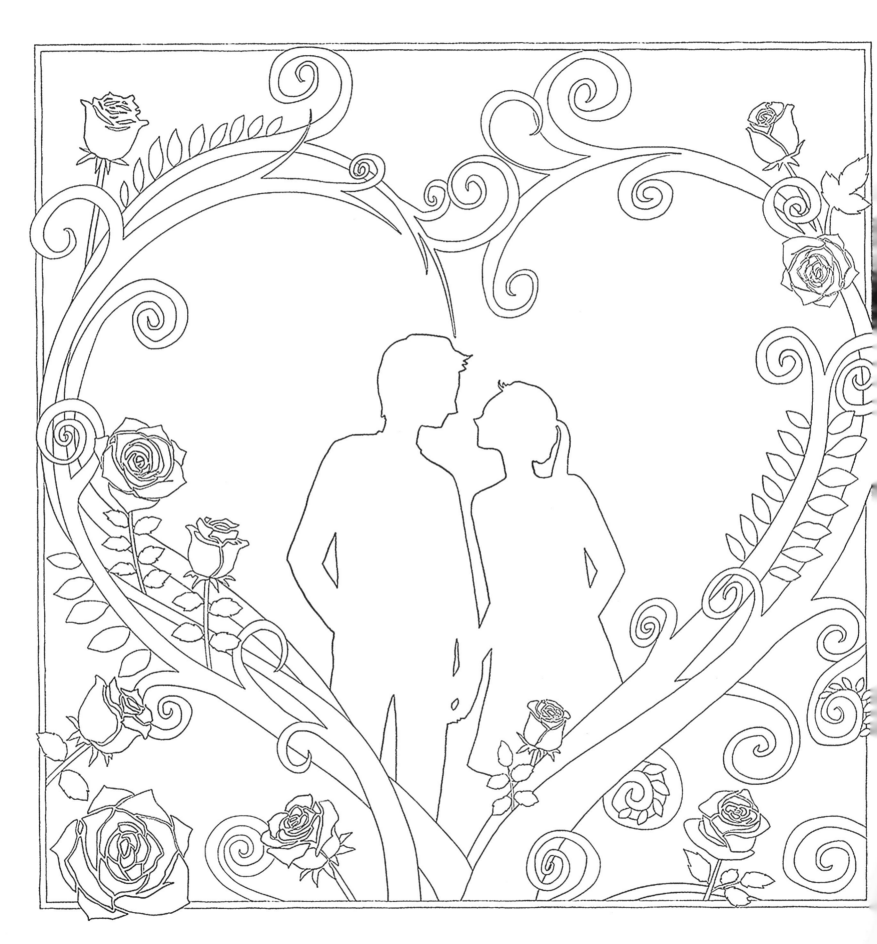

눈이 내립니다.

날리는 눈송이처럼 분분한 오늘의 이야기들도

누군가의 삶에 두고두고 애틋한 추억으로 스며들겠지요.

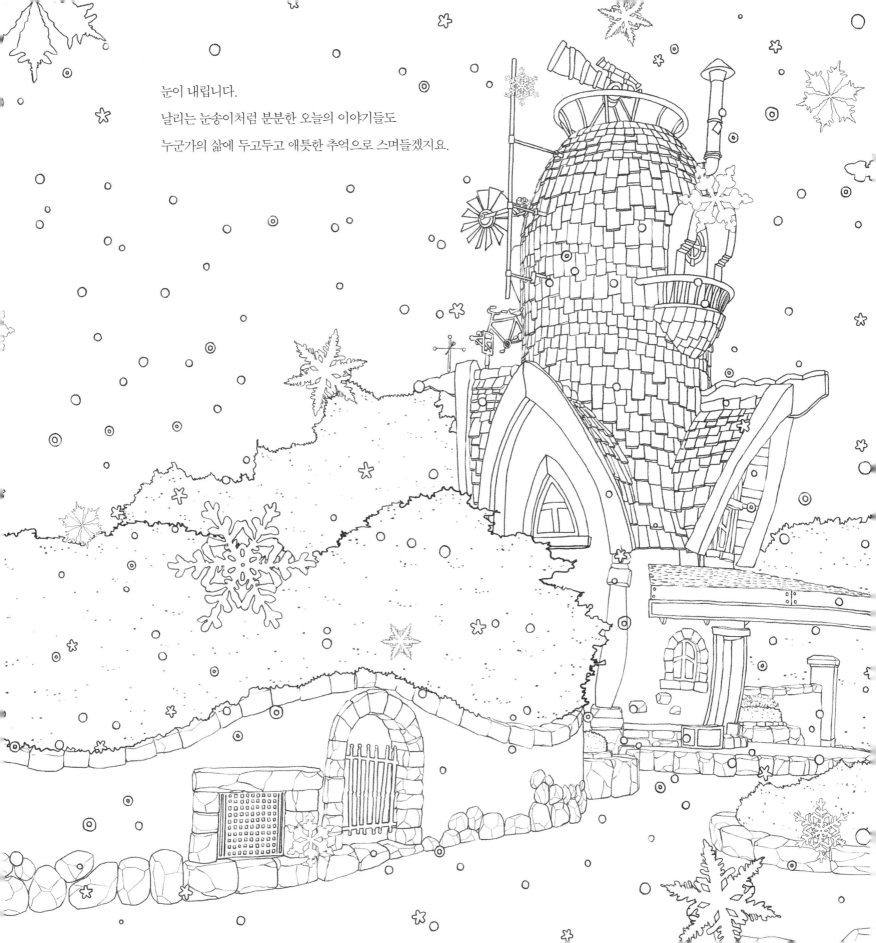

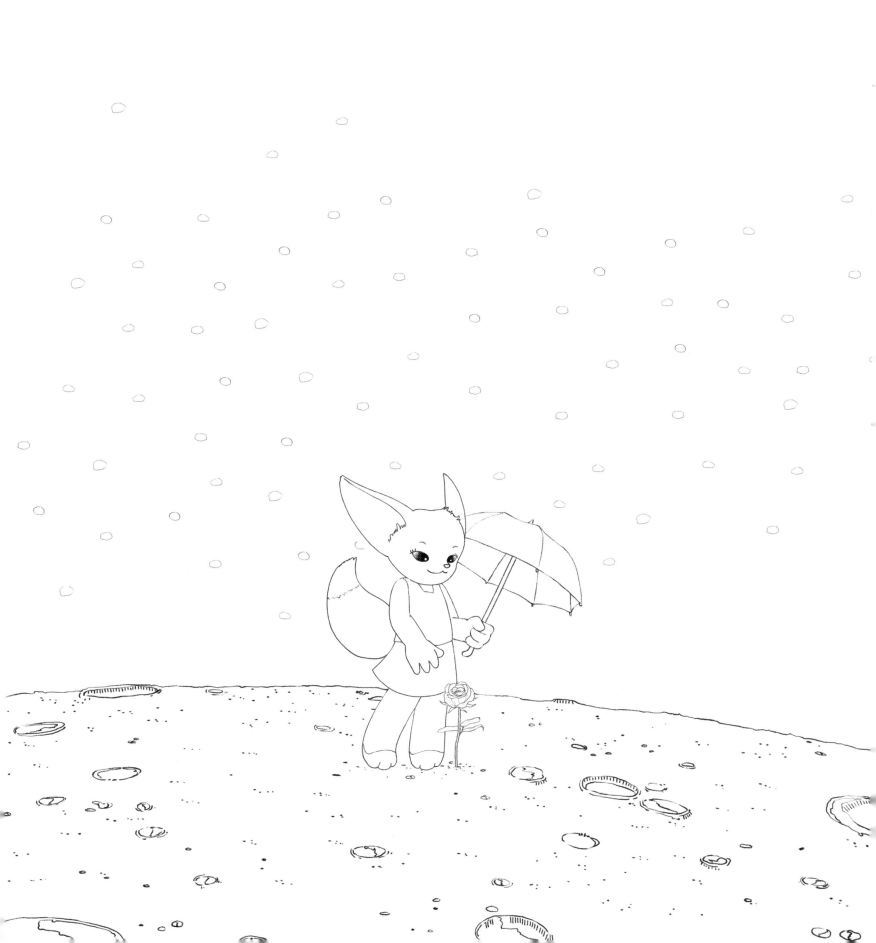

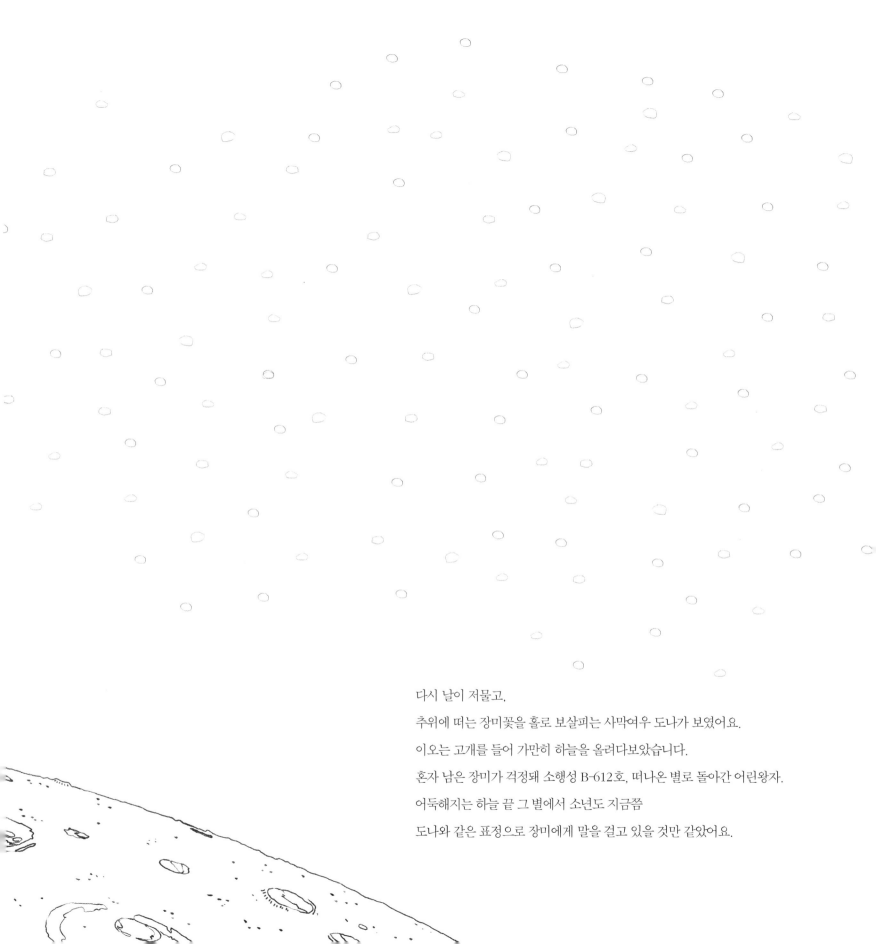

다시 날이 저물고,

추위에 떠는 장미꽃을 홀로 보살피는 사막여우 도나가 보였어요.

이오는 고개를 들어 가만히 하늘을 올려다보았습니다.

혼자 남은 장미가 걱정돼 소행성 B-612호, 떠나온 별로 돌아간 어린왕자.

어둑해지는 하늘 끝 그 별에서 소년도 지금쯤

도나와 같은 표정으로 장미에게 말을 걸고 있을 것만 같았어요.

길을 잘못 들어섰을 때는,

착한 사람들이 내미는 손을 잡아야 해요.

미션7: LED 장미에 현혹돼 길을 잃어버린 벌과 나비를 찾아주세요.

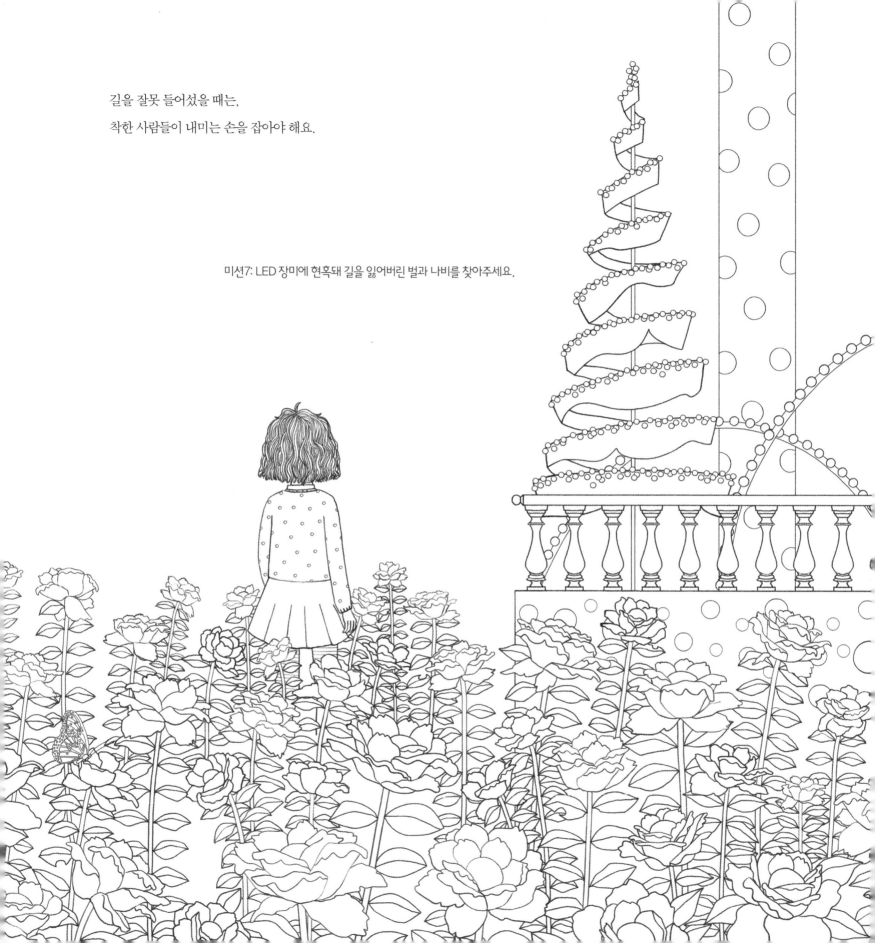

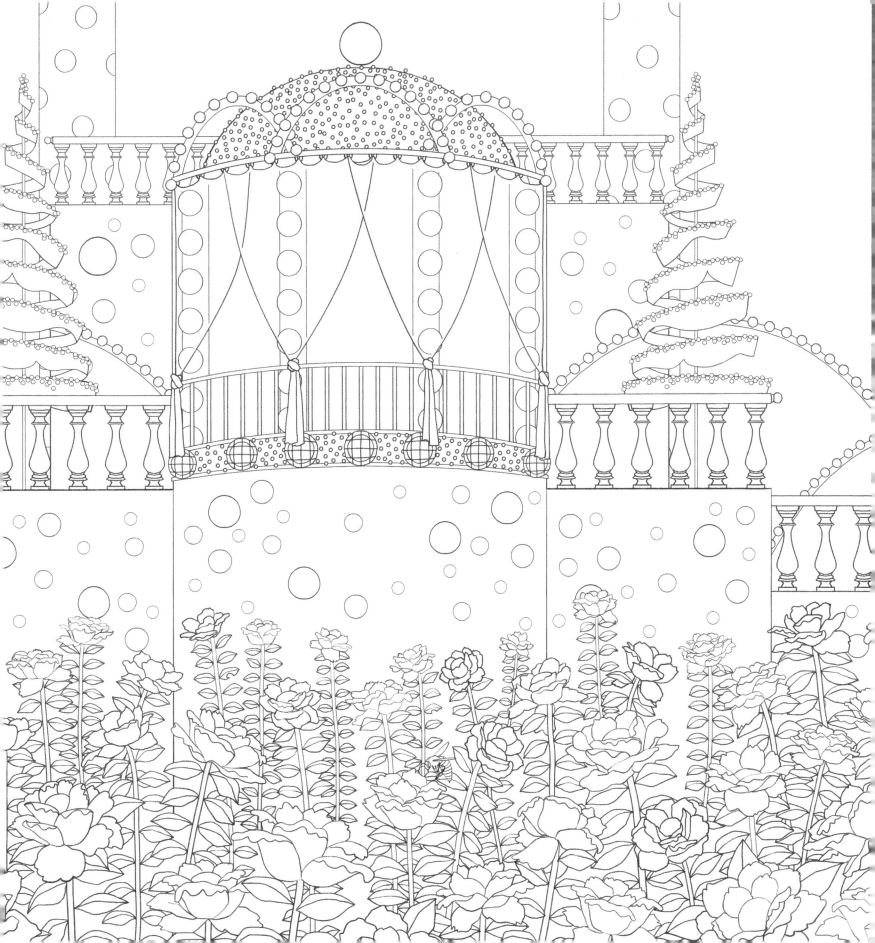

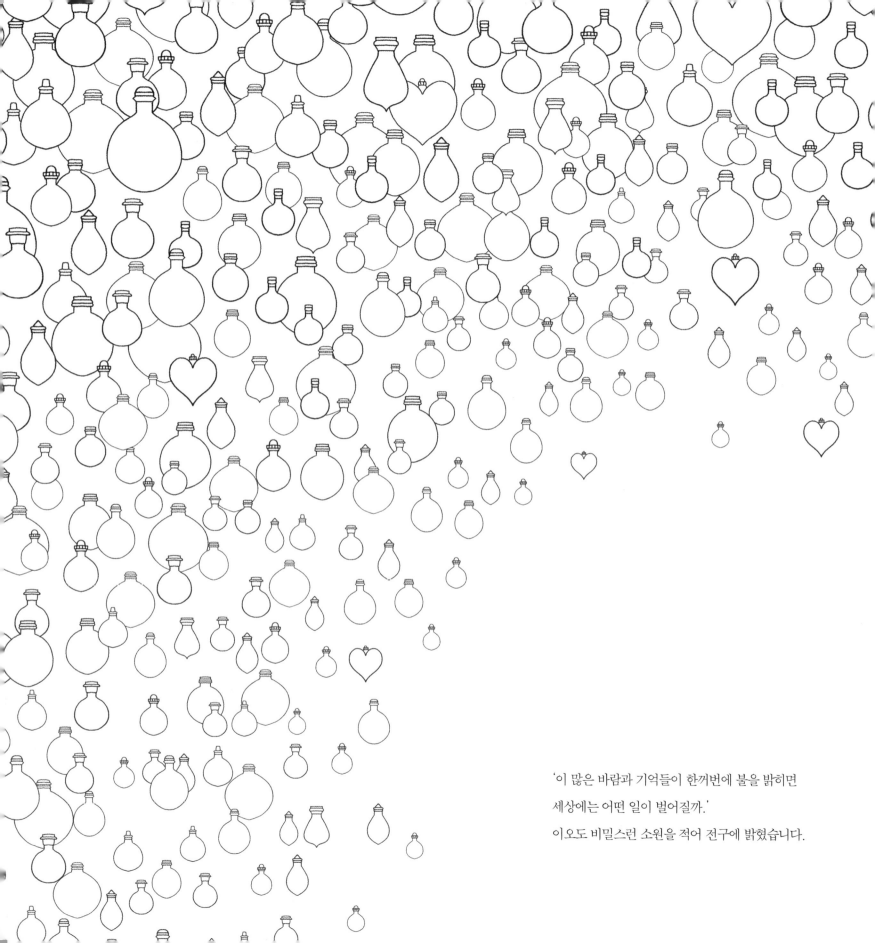

'이 많은 바람과 기억들이 한꺼번에 불을 밝히면
세상에는 어떤 일이 벌어질까.'
이오도 비밀스런 소원을 적어 전구에 밝혔습니다.

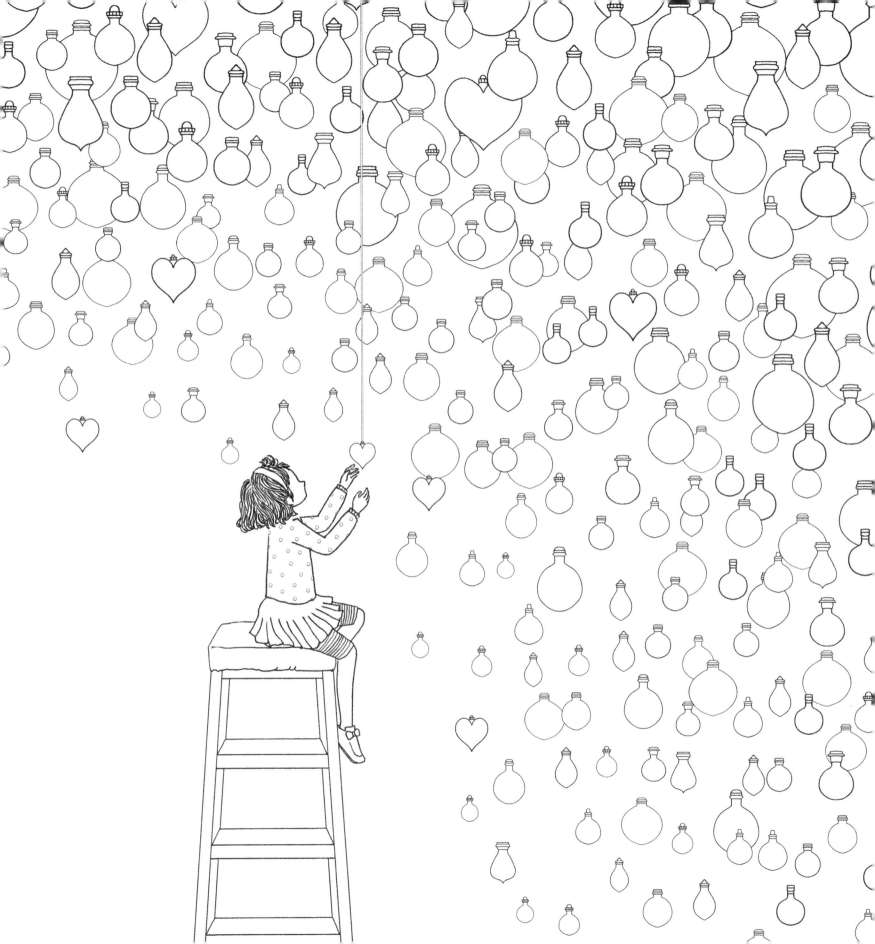

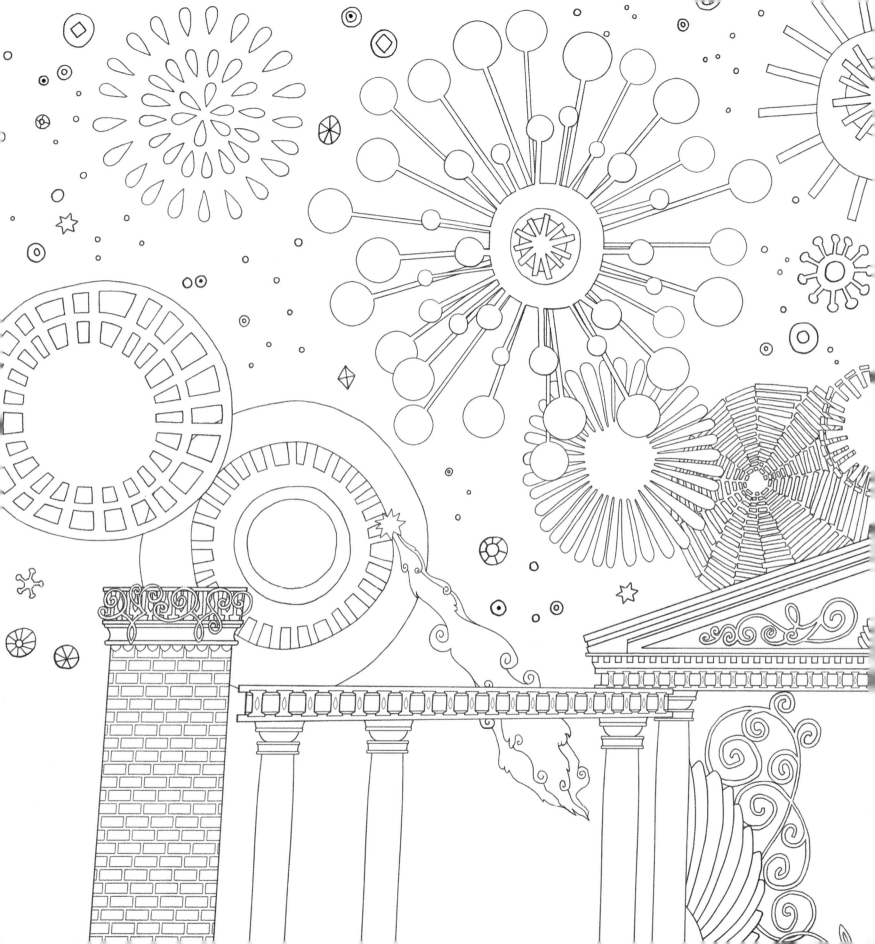

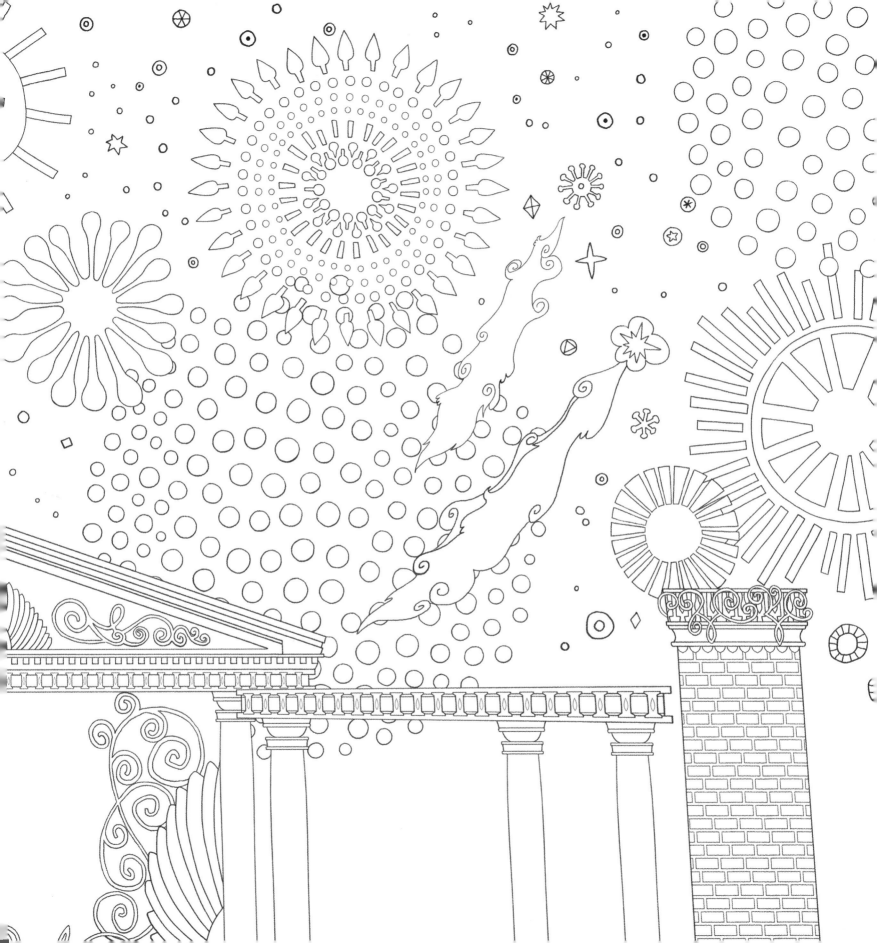

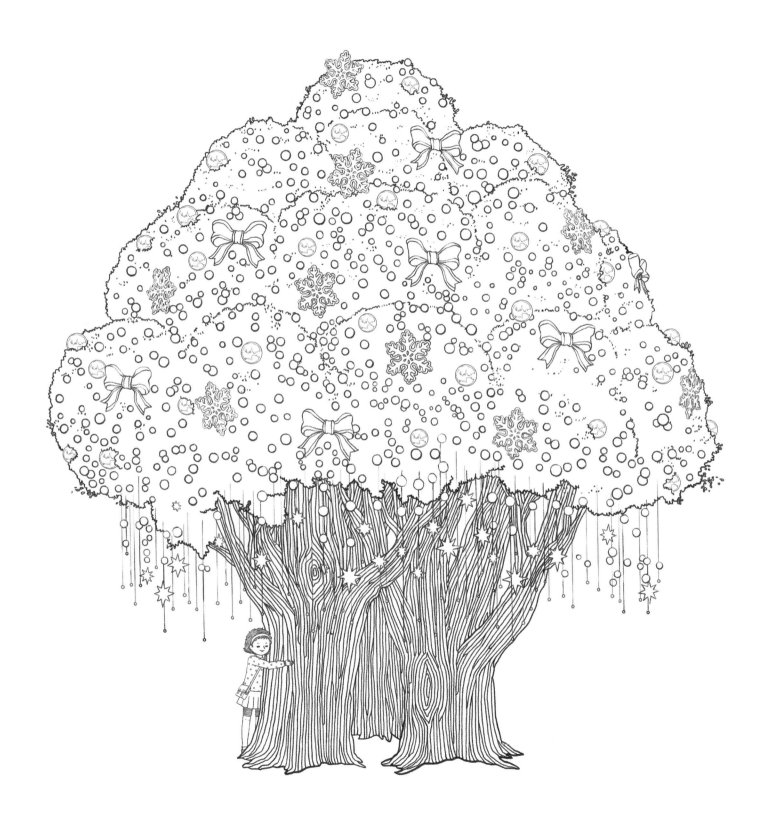

떠나야 할 시간이에요.

"정말 고마워. 마법 같은 생일선물이었어."

인사하며 돌아서는 이오의 등 뒤로 똘망한 라라의 목소리가 들렸습니다.

"알지, 이오? 곧 만날 거야. 넌 처음부터 우리 친구였으니까."

그 한마디에 왈칵 울음이 나올 것 같아 고개 돌려 친구들을 볼 수가 없었어요.

대신 이오는, 크리스마스 장식물로 반짝이는 매직트리를 두 팔 벌려 안고는

한참동안 눈을 감은 채 그렇게 서 있었습니다.

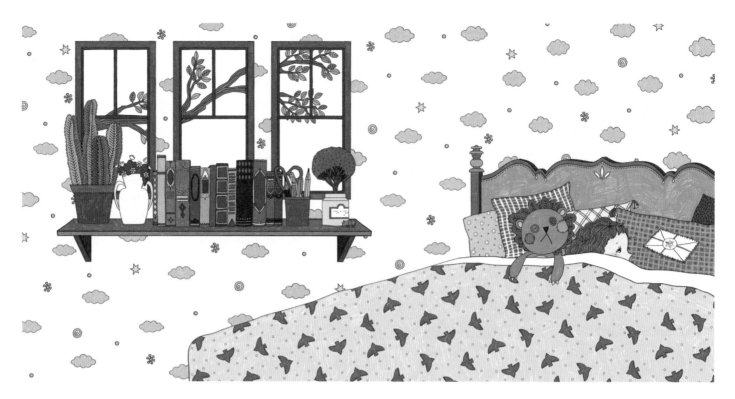

IO's Room

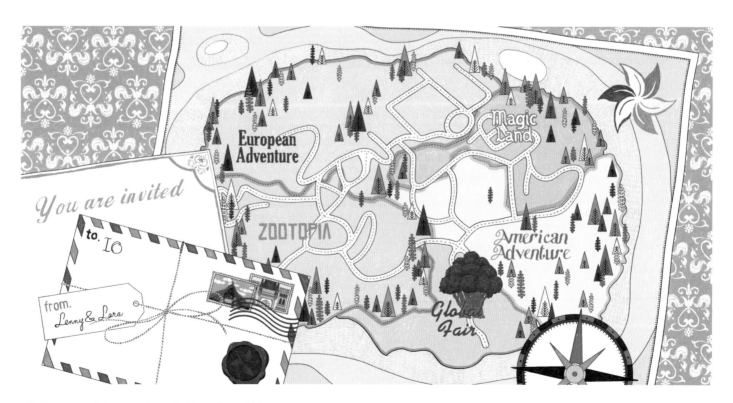

A Letter of Invitation & Everland Map

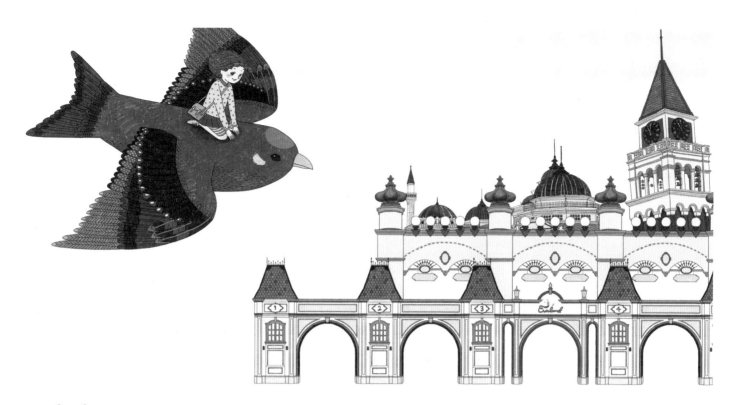

Everland Main Entrance

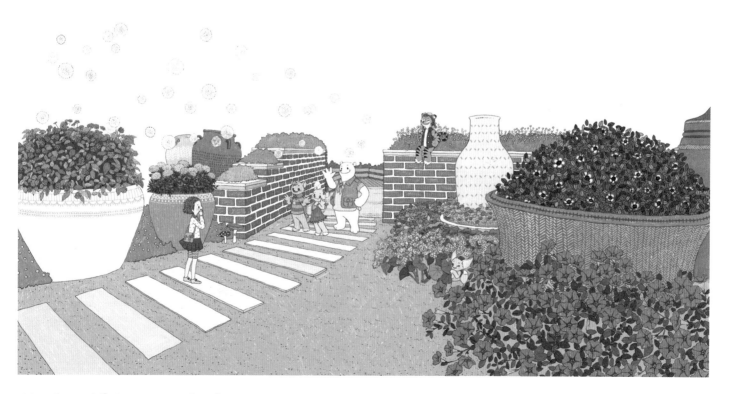

Meeting with Lenny & Friends

Road to Aesop's Village

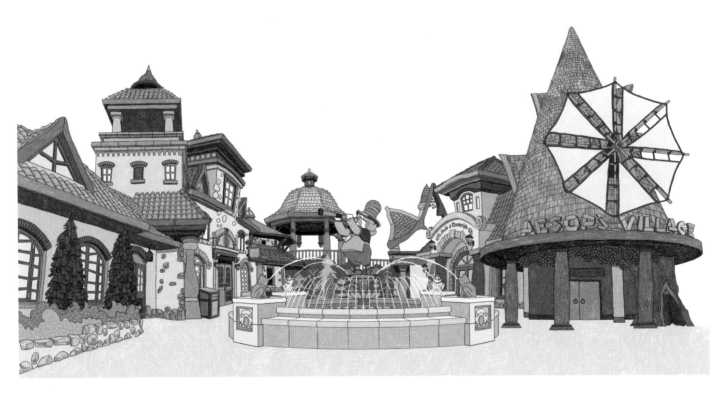

Aesop's Village

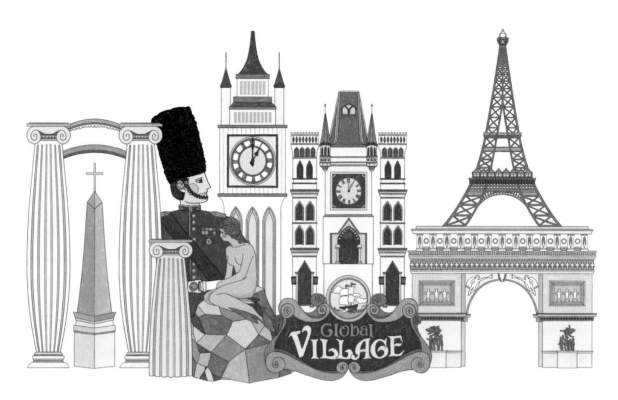

Global Village

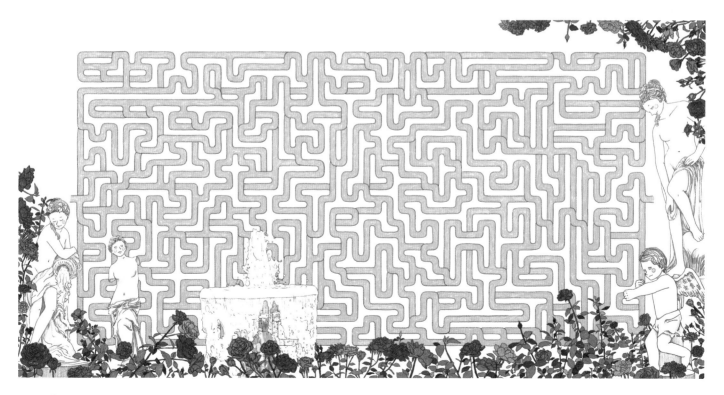

Mythic Maze

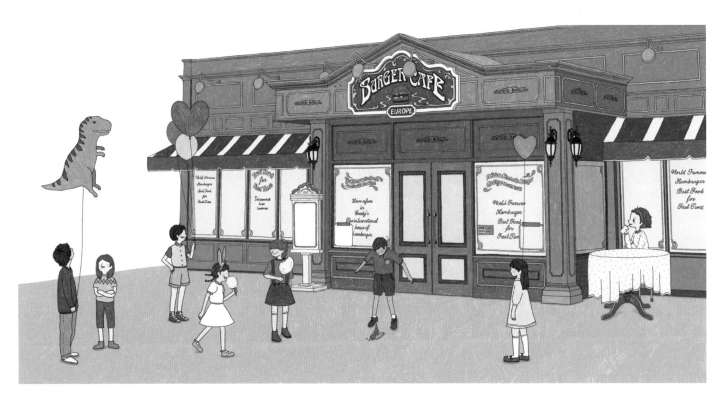

Burger Cafe

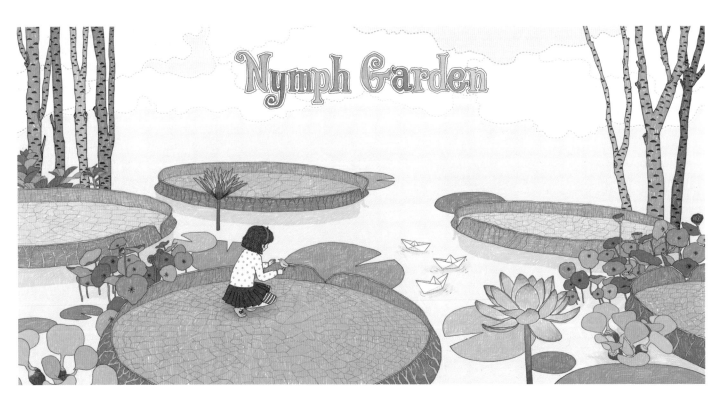

Nymph Garden

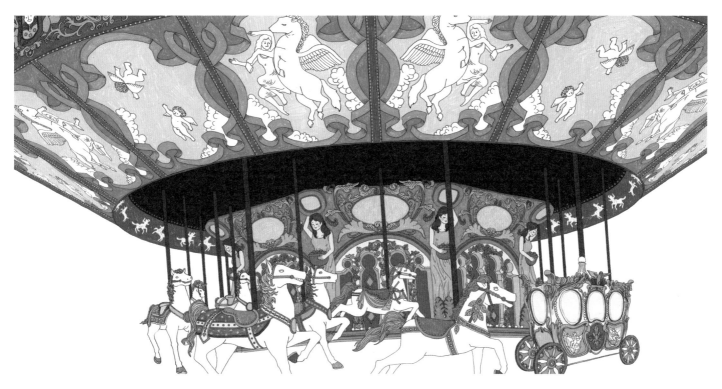

Royal Jubilee Carousel

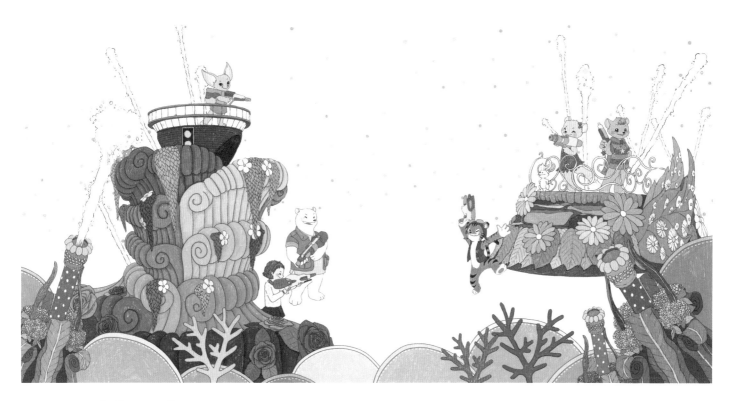

Summer Splash Parade

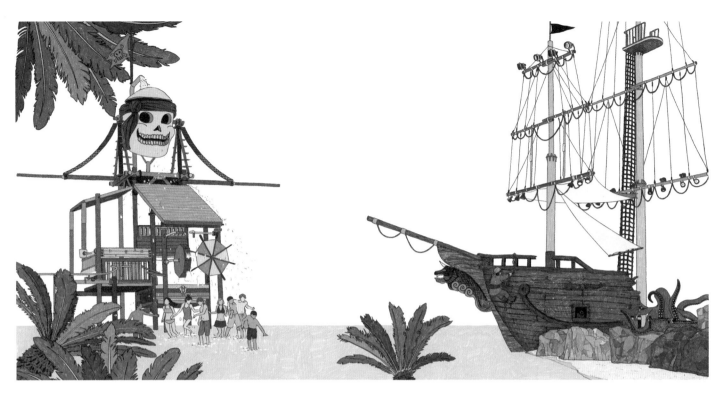

Caribbean Bay Adventure Pool & Shipwreck

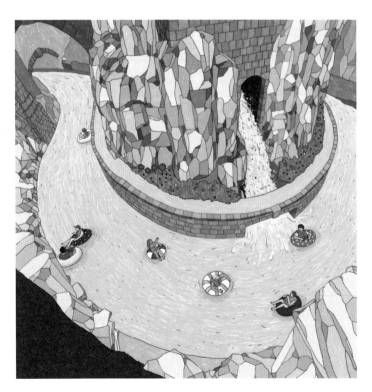

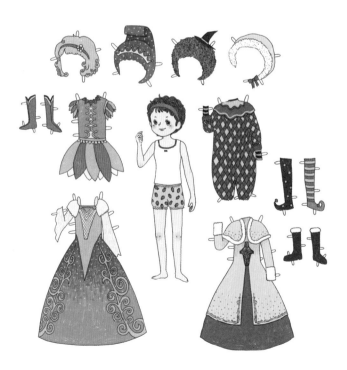

Caribbean Bay River Way

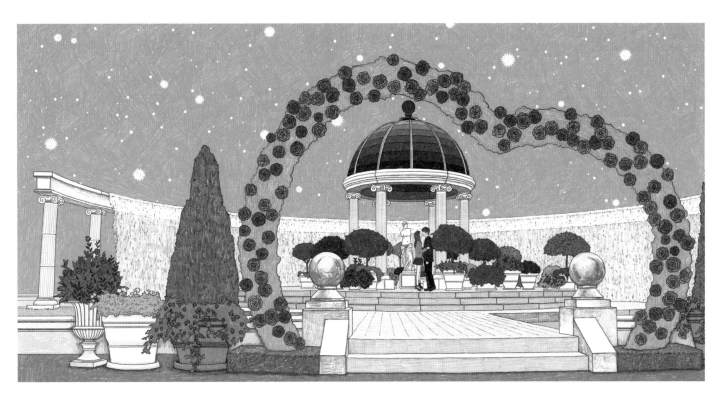

Dramatic Kiss in the Secret Garden

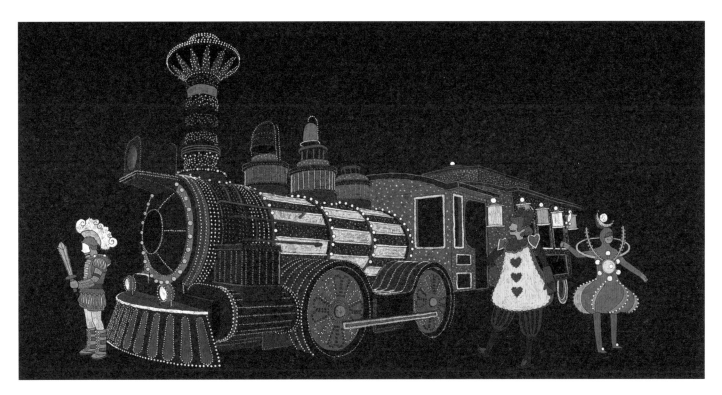

Moonlight Parade

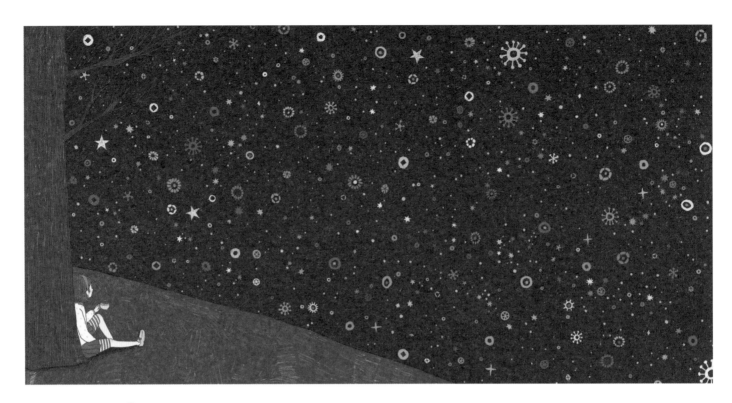

In a Starry night

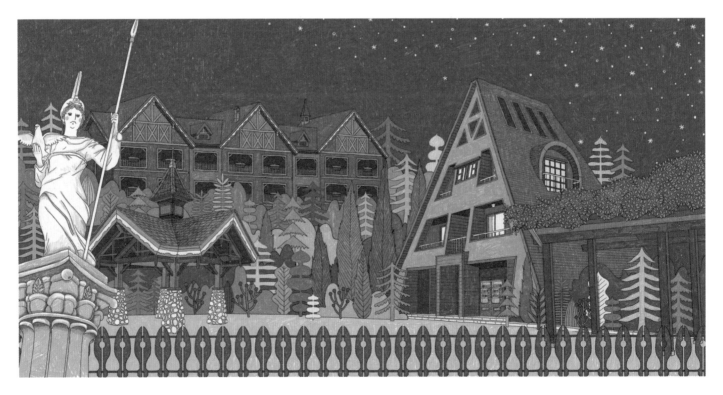

HomeBridge Cabin Hostel

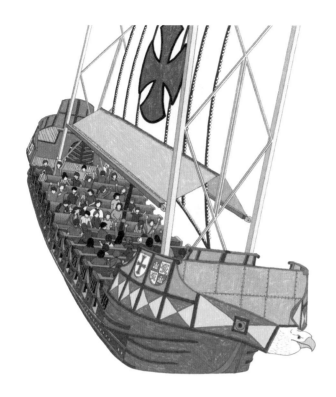

Columbus Adventure

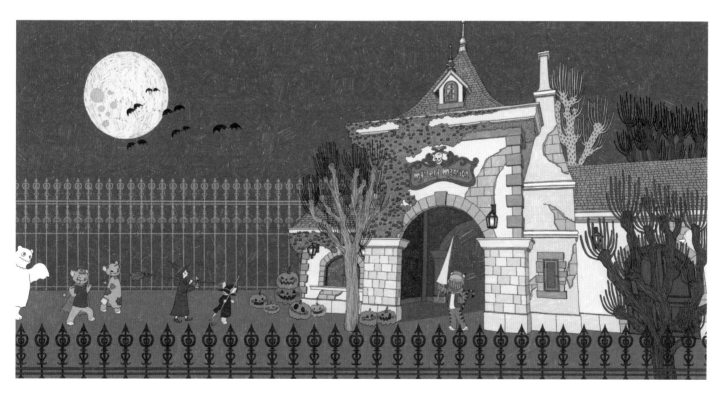

Halloween & Horror Nights

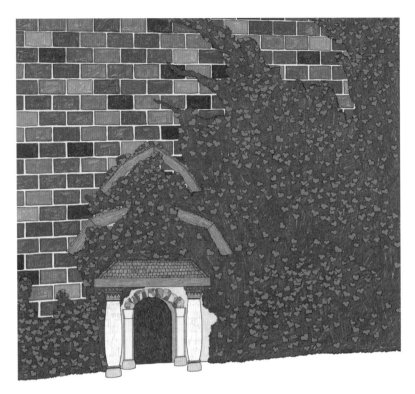
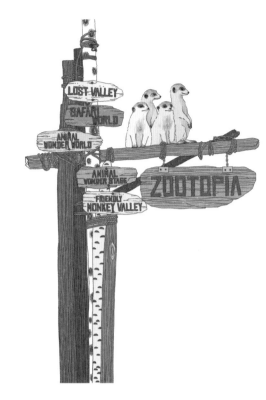

Mystery Mansion & Road to Zootopia

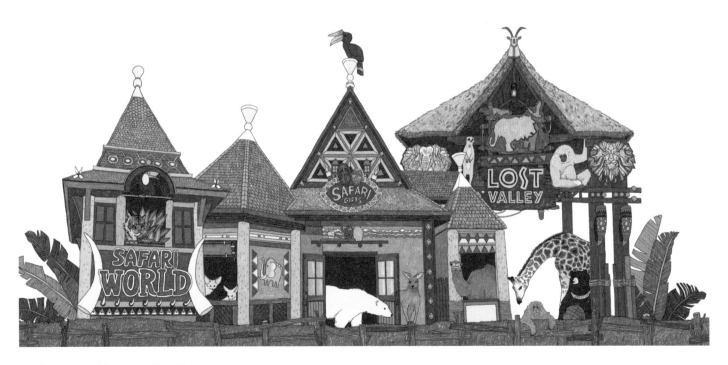

Safari World & Lost Valley

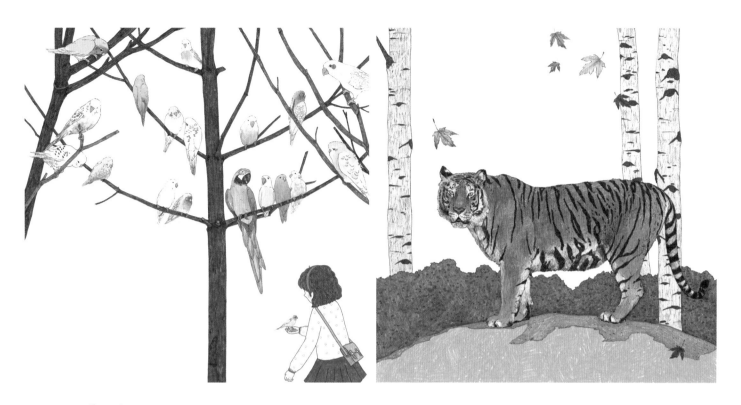

Love Bird & Tiger

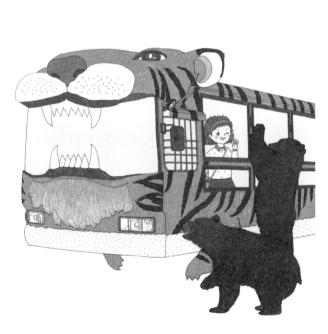

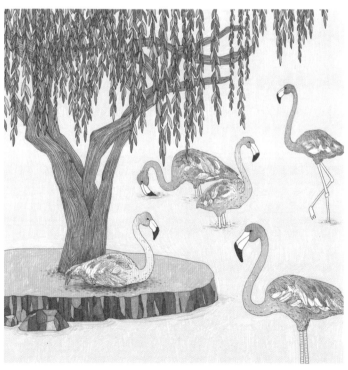

Brown Bear & Flamingo

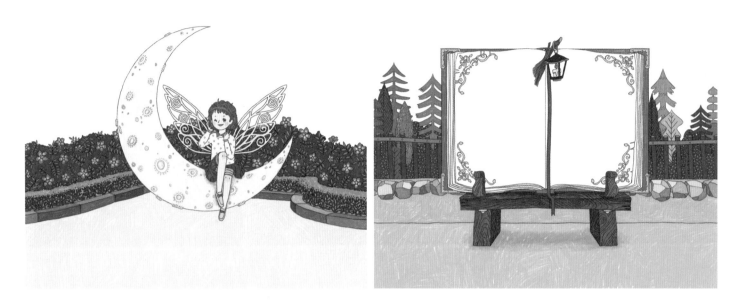

Crescent in the Secret Garden & Your Story Book

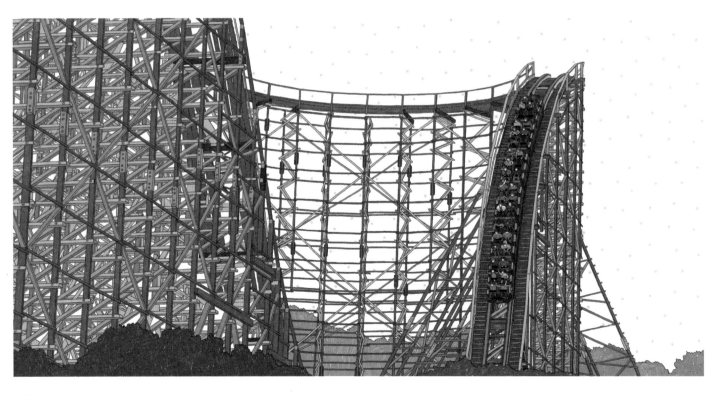

T Express

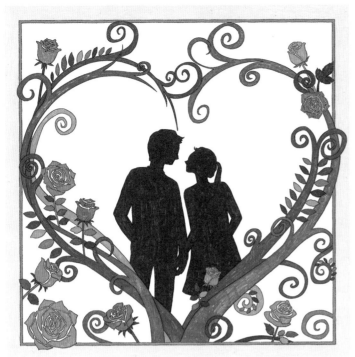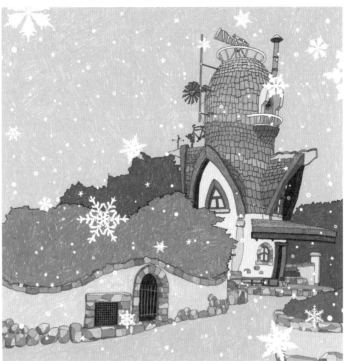

Heart Shadow & Snowy Aesop's Village

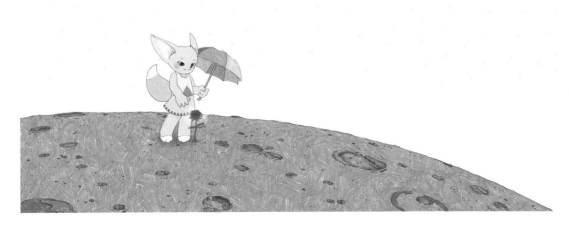

Dona & the Rose

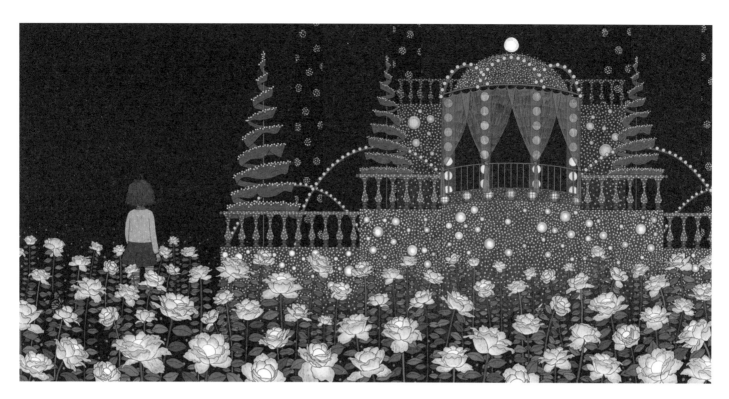

LED Rose in the Rose Garden

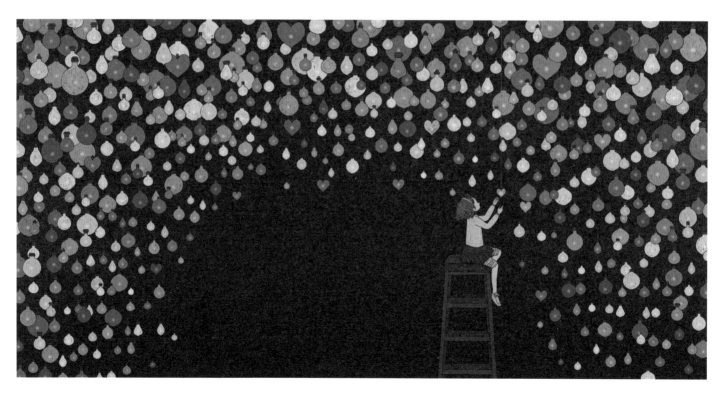

Love Lantern

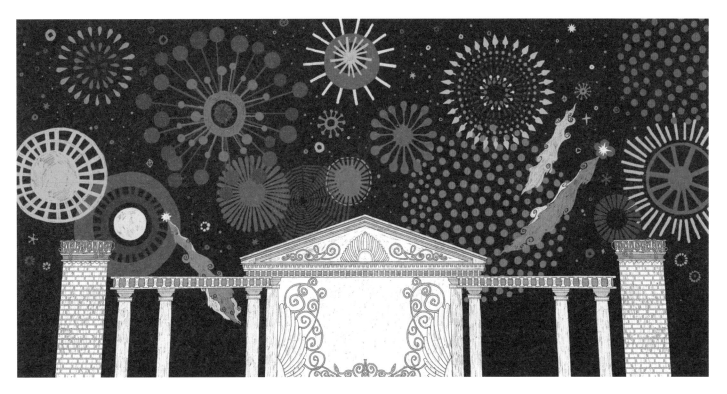

Lenny's Fantasy World

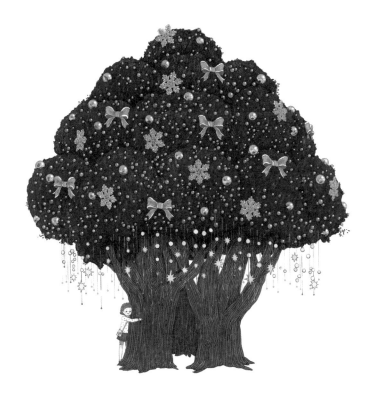

Under the Magic Tree

에필로그

여행에서 돌아온 후 이오는 변함없는 일상으로 돌아갔어요.
열심히 학교에 가고, 학원 다녀오는 길에 친구들과 군것질도 하고,
하루가 멀다 하고 엄마랑 티격태격 말씨름을 하고….

그러는 틈틈이 스케치북을 펼쳐 그림 그리는 버릇이 생겼습니다.
한 장 한 장, 그림이 쌓일수록 이오의 그리움과 궁금증은 커져만 갔지요.
길 잃은 벌과 나비는 제 길을 찾았을까?
도나의 장미는 여전히 도도하게 아름답겠지?
곰들은 지금 어떤 꿈을 꾸고 있을까? ……

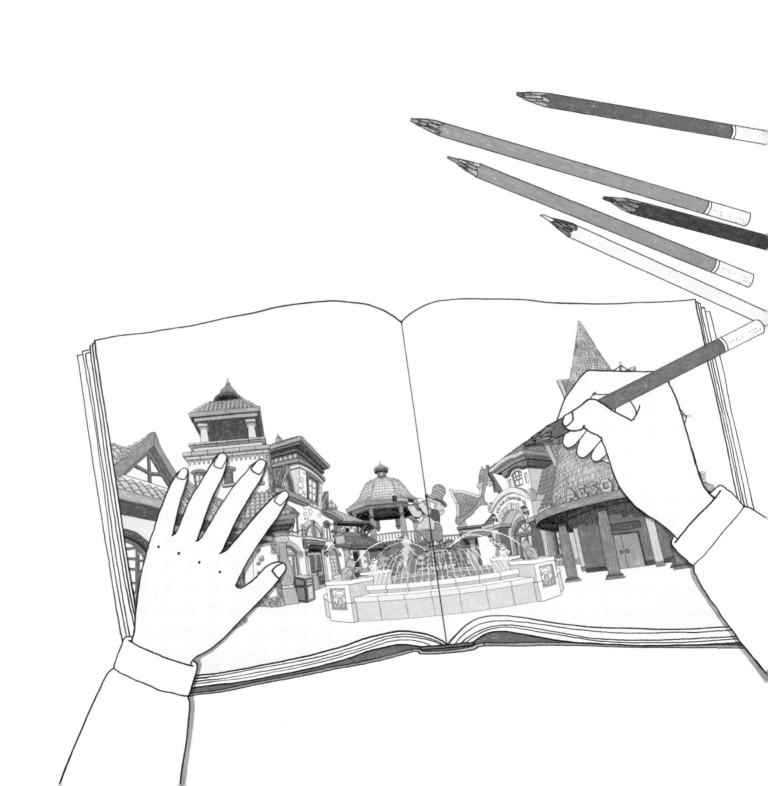

판타지 에버랜드 ————

첫판 1쇄 펴낸날 2015년 12월 1일

그림 | 김찬
글 | 양예은
펴낸이 | 지평님
본문 조판 | 성인기획 (010)2569-9616
종이 공급 | 화인페이퍼 (02)338-2074
인쇄 | 중앙P&L (031)904-3600
제본 | 다인바인텍 (031)955-3735

펴낸곳 | 황소자리 출판사
출판등록 | 2003년 7월 4일 제2003-123호
주소 | 서울시 영등포구 양평로 21길 26 선유도역 1차 IS비즈타워 706호 (150-105)
대표전화 | (02)720-7542 팩시밀리 | (02)723-5467
E-mail | candide1968@hanmail.net

ⓒ 황소자리, 2015

ISBN 979-11-85093-35-2 03650

이 도서의 국립중앙도서관 출판예정도서목록(CIP)은 서지정보유통지원시스템 홈페이지(http://seoji.nl.go.kr)와
국가자료공동목록시스템(http://www.nl.go.kr/kolisnet)에서 이용하실 수 있습니다.(CIP제어번호: CIP2015030621)